水彩畫的 日 常 練 習

從基礎畫法開始，

輕鬆學會用筆、上色與暈染技巧，
隨筆畫出 *26* 個主題

克莉斯汀・范・魯汶（Kristin van Leuven）著

遠流出版公司

水彩畫的日常練習

從基礎畫法開始，輕鬆學會用筆、上色與暈染技巧，隨筆畫出26個主題

Modern Watercolor: A playful and contemporary exploration of watercolor painting

作者	克莉斯汀‧范‧魯汶（Kristin Van Leuven）
譯者	杜盈
責任編輯	汪若蘭
內文構成	賴姵伶
封面設計	賴姵伶
行銷企畫	許凱鈞

發行人	王榮文
出版發行	遠流出版事業股份有限公司
地址	臺北市南昌路2段81號6樓
客服電話	02-2392-6899
傳真	02-2392-6658
郵撥	0189456-1
著作權顧問	蕭雄淋律師

2019年1月1日　初版一刷
定價　平裝新台幣320元（如有缺頁或破損，請寄回更換）
有著作權‧侵害必究 Printed in China
ISBN 978-957-32-8360-7
遠流博識網 http://www.ylib.com　E-mail: ylib@ylib.com

國家圖書館出版品預行編目(CIP)資料

水彩畫的日常練習 ： 從基礎畫法開始,輕鬆學會用筆、上色與暈染技巧,隨筆畫出26個主題 ／ 克莉斯汀.范.魯汶(Kristin van Leuven)著；杜盈譯. -- 初版. -- 臺北市：遠流, 2019.01
　面；　公分
譯自：Modern watercolor : a playful and contemporary exploration of watercolor painting
ISBN 978-957-32-8360-7(平裝)
1.水彩畫 2.繪畫技法
948.4　　107015191

水彩畫的日常練習

從基礎畫法開始，

輕鬆學會用筆、上色與暈染技巧，
隨筆畫出 *26* 個主題

克莉斯汀・范·魯汶（Kristin van Leuven）著

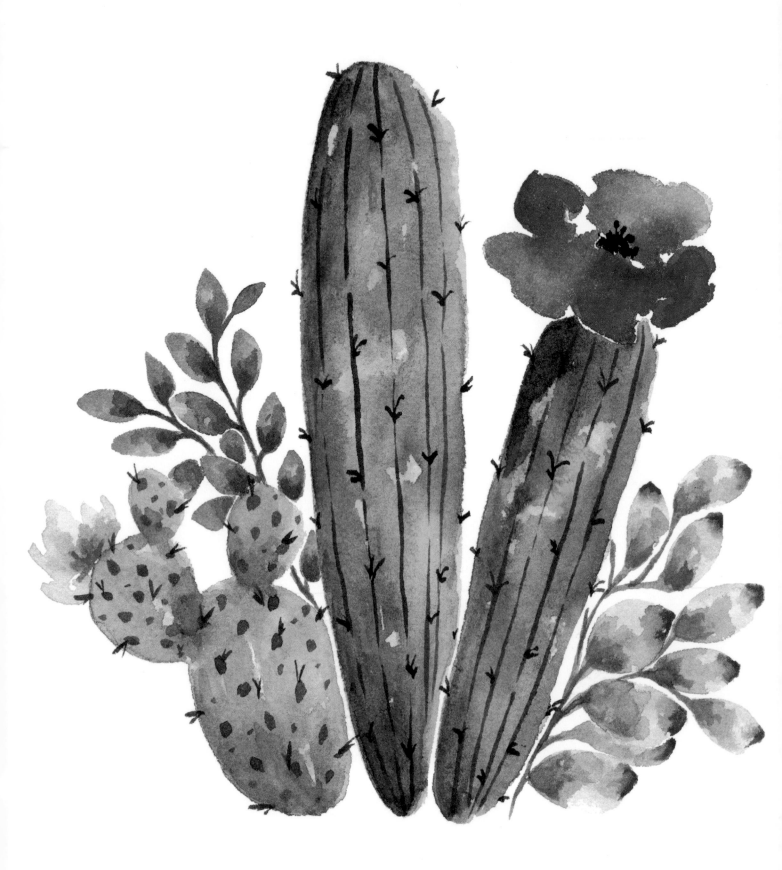

目次

準備
開始畫

前言

不論你是不是認為自己是藝術家，你本身就是藝術家，因為創造力是人類與生俱來的天賦。也許創造力會因人而異，但我們每個人都有藝術的表達能力，有時只需要一個小小的激勵，鼓勵自己去嘗試。

雖然世界上沒有什麼是完美的，不過水彩顏料是能夠真實地呈現出這個美麗的世界。水彩顏料具輕透、如空氣感的獨特性質，與其他類型的顏料不同。這種具有流動性的媒材需要一些練習才能掌握，但在開始學之前是不必有任何經驗。只要會拿筆，就能學會如何畫出美麗、又有現代感的水彩畫作品！

本書會教讀者學習使用基本的水彩畫用具、基礎筆法、入門者繪畫和色彩混合的技巧，還有一些簡單的步驟教學，示範如何從形狀和圖案開始，畫出鮮明的植物和抽象風景畫。只需幾筆，你就能很快掌握畫出各種題材的要領。

你可以把水彩畫當成自己的一項嗜好，或者一個新的、創造力的探索，也可以當成一種好玩的娛樂方式，不論哪一種，跟著本書練習，都會學到基本技巧，同時磨練創作能力，喚醒自己內在的藝術靈魂。

一起拿起畫筆，開始畫吧！

用具介紹

我們使用的畫畫用具十分重要，品質越好，越容易使用，並且比較能畫出自己想要的效果。下面列出的材料和用具，可以幫助你展開學習水彩畫的旅程。

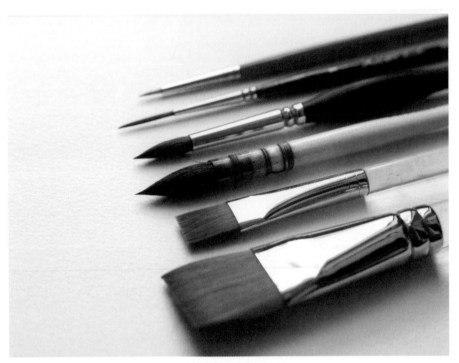

畫筆 理想的畫筆不僅吸水性好，還能保持纖細的筆尖，易於塗抹顏料，而且使用後可以保持原形。

水彩畫筆的筆毛可以是動物毛髮（通常是貂毛）、人造毛或兩者的混合。貂毛畫筆的品質最好，而且表現效果極佳，因此價格不低。人造毛畫筆是仿照貂毛畫筆的質感，但價錢比較親民。混合毛畫筆由貂毛和人造毛製成，可以提高人造毛畫筆的表現力，同時價格又讓人負擔得起。

圓筆有各種各樣的使用方法，因此是最常使用的水彩畫筆。

使用長平筆可以畫出清晰的線條、幾何形狀和塗抹大面積畫面。

畫筆有各種規格尺寸，編號越小的筆（如0、2、4號等），筆身就越小，編號越大的筆（如12、14、16號等），筆身就越大。畫筆大小的選擇取決於畫作的尺寸。

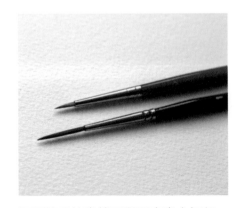

細長筆毛的畫筆可以用來畫小細部、長線條及簽名。

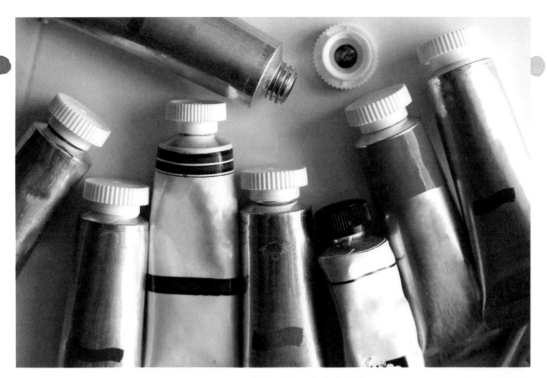

顏料 水彩顏料中包括兩個主要成分：阿拉伯樹膠（黏合劑）和粉狀顏料（顏色）。學習者用的顏料主要是比較便宜的顏料和較多填料，專家等級的顏料中則含有高持久性的特級顏料。

入門者使用學習者級顏料是不錯的選擇，尤其是剛開始接觸水彩並且想要練習畫的人。不過許多初學者在使用學習者級顏料時卻感到沮喪，因為畫不出飽和的顏色，水彩的流動性不佳，光線直射下會褪色。建議可以購買自己能負擔得起的最優質的顏料，即使慢慢添購也可以，我保證你不會後悔！

管裝顏料與盒裝顏料

盒裝顏料大多是學習者級顏料。你可以找到專家等級的盒裝顏料，但大多數專業藝術家只有在戶外創作和旅行時才會使用盒裝顏料。

我自己比較偏好管裝水彩顏料，專家等級的管裝顏料含有大量可以保存較久的顏料，我認為也比較好用。

調色盤 如果使用的是管裝顏料，那麼還需要一個調色盤。將單一顏色的顏料擠在調色盤的各個格子裡。為了使用方便，請將相似的顏色擠在相鄰位置。

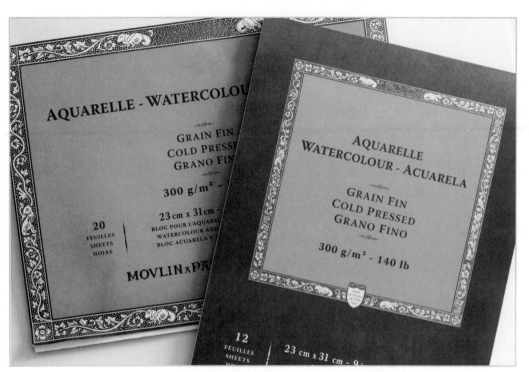

畫紙 關於畫紙，最重要的是要瞭解紙張的重量。如果將水塗在普通的列印紙上，列印紙會變形凹陷，較厚的水彩紙則吸水性好，並且不會變形。水彩紙的標準重量是140磅。

水彩紙有冷壓紙（有紋路）、熱壓紙（平滑）和粗紋紙這幾種。冷壓紙有凸起和紋路，這種紙張能吸收較多水分並留住水份。熱壓紙光滑、無紋路，不能用太多水份，不然顏料會流得到處都是。我最常使用的是冷壓紙，因為我喜歡它在比較濕潤時呈現出的質地感，偶爾我也喜歡用熱壓紙來寫水彩藝術字和畫插圖。

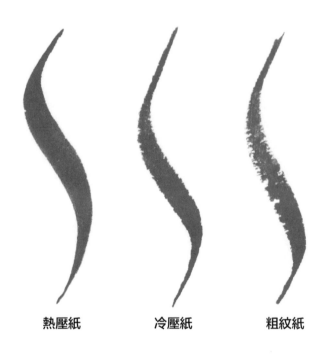

熱壓紙　　　　冷壓紙　　　　粗紋紙

我喜歡使用100%棉質的紙，因為我喜歡水在這類紙上的流動方式。如果紙張不是純棉的，畫的時候會在意想不到的地方產生水痕。有些藝術家喜歡非純棉紙張的效果，所以不妨試試一些不同類型的水彩紙，從中找出自己最喜歡的。

其他用具 開始畫之前,請先準備以下材料。

水 我喜歡用有兩個獨立格子的盛水容器,一邊用來洗冷色,另一邊洗暖色,這樣顏色才不會混在一起。

水彩遮蓋液 水彩遮蓋液用來蓋住紙張的白色部分,避免沾染到水彩顏料。你可以用來保護已畫好的區塊,或不想被顏料塗到的空白地方。

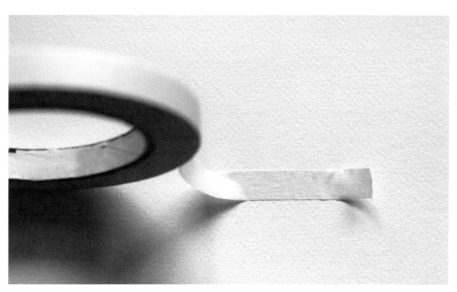

紙巾 紙巾不僅在清理畫畫空間和畫筆時十分有用,還能用它創造出水彩畫中的有趣質地感。

紙膠帶 畫畫時,利用手邊的紙膠帶可以畫出銳利整齊的線條。像水彩遮蓋液那樣,紙膠帶可以保護紙張,或者保護紙上已經乾了的顏料,避免受到未乾顏料的影響。

基本認識

剛開始練習畫水彩時，請先照著以下這些訣竅和技巧來練習。即使從未畫過水彩畫，只要逐步練習，很快就會發現，自己能夠很自在地使用這個有趣且美麗的畫畫用具！

畫筆沾取清水

剛好 用筆沾適量的清水，然後盡快抹在紙巾上。

太濕 如果把筆浸在水中，它會吸大量的水。雖然畫起來水會太多，但卻適合用來調淡顏料，在紙面上畫出大範圍的淡色暈染效果。

太乾 如果在紙巾上將畫筆抹得太乾，在畫的時候，筆可能會太乾。但「太乾」的畫筆可以用於畫質地感和精細的部份。

用畫筆沾取顏料

用筆沾顏料時，筆端要沾「剛好」的水量（參見第14頁）。用筆沾想要的顏色，在調色盤上混合，如果需要，可以再加一點水。

如果顏料沾了太多，在調色盤上會不太好調，這時可以用畫筆沾點水，加到顏料裡調稀一點。

沾了適量清水的顏料會比較容易調，而且不會太稀。

太稀的顏料會不太好掌控，而且積太多水在調色盤上。

如果調色盤上的顏料太稀，可以再加點顏料進去；如果顏料太濃，可以加一點水。試試不同的顏料濃淡，直到調出自己最想要、並適合自己畫風的濃度。

技巧

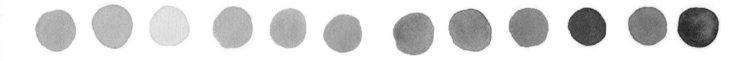

你可以用水彩畫出各種不同的圖形和質地感。請先練習以下的技巧，來熟悉顏料和畫筆，之後如果需要複習如何畫出想要的圖形，可以在畫之前，回頭參考一下本節。

平塗法

用清水塗在畫紙上某個區塊。

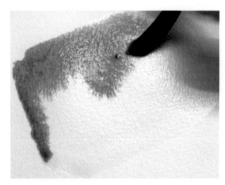

均勻塗上水彩顏料，讓顏料在剛剛用水塗過的區塊擴散開來。

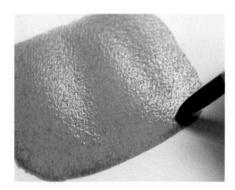

不要動到這個塗好的區塊，才能保持表面乾燥與平坦。

分層法

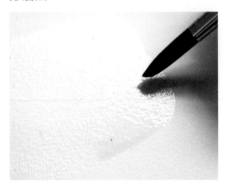

用清水塗在畫紙上某個區塊。

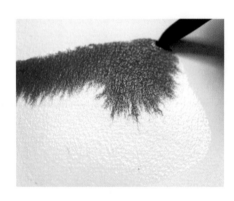

用畫筆沾大量的顏料，從紙張還濕濕的區塊邊緣畫起。

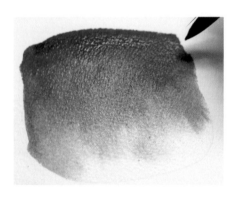

讓顏料逐漸浸染到整個濕潤區塊，使顏色由深色逐漸擴散變淺。

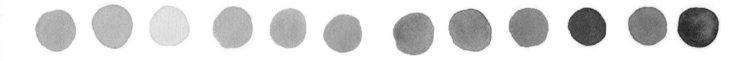

雜塗法

用清水塗在畫紙上某個區塊。

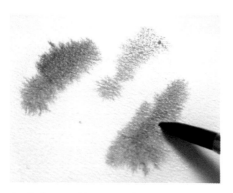
任意畫上幾筆一種顏色的水彩顏料，中間留空白。

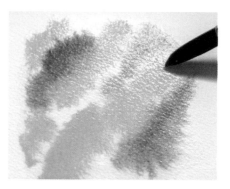
在空白處加入幾筆另一種顏色，可以有一些混合，但大致上保持原本的顏色。

濕乾畫法 這是最基本的技巧。用畫筆沾顏料直接塗在乾燥的畫紙上。

乾畫法 沾稍微加了水的顏料之前，先用紙巾擦乾濕的筆。把顏料塗在紙上，用乾燥的筆畫出有質地感的線條。

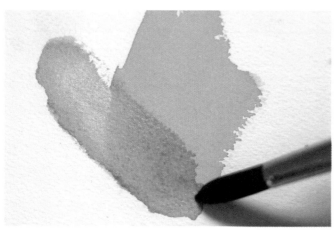

透明畫法 在畫紙上先塗上一層單色的水彩顏料，等完全乾了之後，在上面塗上另一種顏色。這個技巧能讓顏色不會互相暈染，還可以塗上一層別的顏色。

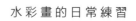

濕畫法

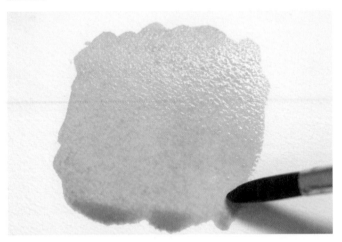

將顏料塗在一個區塊。

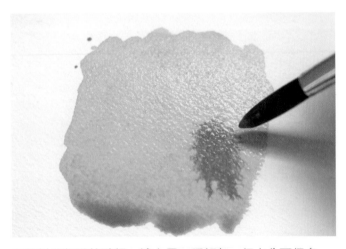

在顏料還很濕的時候，塗上另一種顏色，但水分要很多。

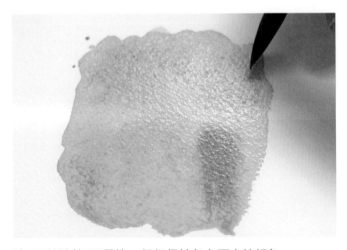

讓兩種顏料相互暈染，但仍保持各自原本的顏色。

乾畫筆在濕潤的區塊上畫

將顏料塗在一個區塊。

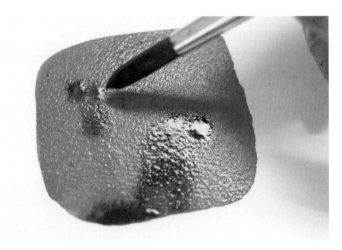

在顏料還很濕、還會反光的時候，用乾的畫筆輕輕點上另一種顏色。

兩種顏色會有一些滲透，但大部分區塊中，畫上的顏色會留在落筆處，而且邊緣模糊。

混合顏色

將顏料塗在一個區塊。

壓筆與提筆

把畫筆沾滿顏料後,點壓在紙上。

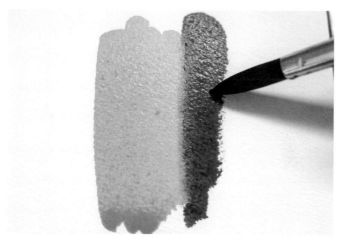

在顏料還濕的時候,在旁邊塗上另一種不同的顏色,讓兩種顏色的邊緣相接觸。

很快地將筆掃過紙面,然後提起畫筆。

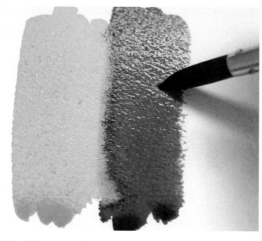

這種技巧會讓顏料相互暈染,並且在交接處混合成新的顏色。

你可以把壓筆和提筆當做一種技巧,也可以將每個步驟當做單獨的畫畫技巧。

銳利、柔和的邊緣

先用水彩顏料畫一個區塊。如果這時讓顏料乾了,那麼這個區塊的邊緣就會很「銳利」。

若想畫出「柔和的邊緣」,可以在邊邊加點水,讓邊緣自然地稍稍暈開。

結果會出現漸層的顏色變化,越往外顏色越淺。

渲染法

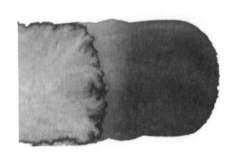

渲染法又稱「綻放」,指在濕的區塊與微濕的區塊相交處,形成花朵形狀的邊緣,營造出特別的效果。

先在畫紙上用顏料塗一個區塊,讓這層顏料先乾個一分鐘左右,然後塗上另一個小區塊(或加入一滴清水)。

傾斜

要讓顏料互相滲入,可以先在兩邊塗上顏色,然後在顏料還濕的時候,傾斜畫紙,讓一個顏色的區塊流入另一個之中,這會產生有趣的水滴狀和不規則的邊緣。

飛濺

首先用一張紙蓋在你不想被濺到的區塊。用畫筆沾足夠的顏料,然後用手指輕輕拍打筆,將顏料飛濺在紙上。也可以用筆沾取顏料,然後用手指在筆尖處輕彈,讓顏色噴發。

去除顏色

雖然我們沒法完全「擦掉」畫紙上的顏色，但有幾個方法，在顏料還濕的狀況下，去掉顏色。

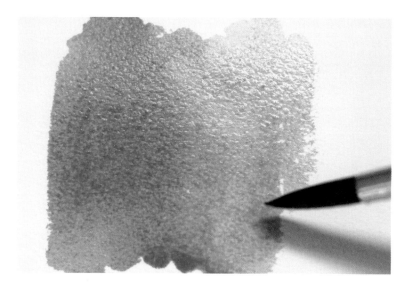

紙巾

將顏料塗在一個區塊。

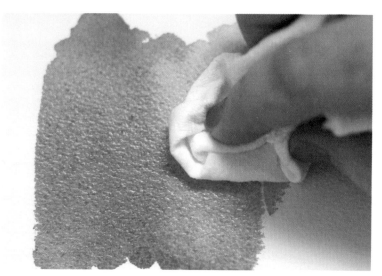

在這個區塊內用紙巾輕輕
擦掉一些顏色。

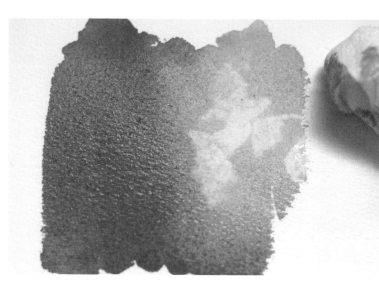

紙巾會吸收一些顏色，
但不是所有顏色。

畫筆

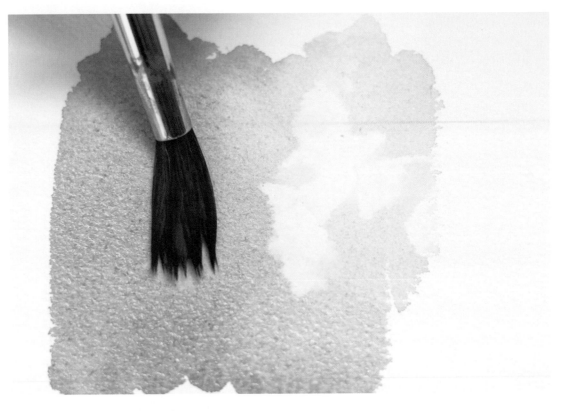

也可以用乾畫筆在已畫的區塊內掃動。

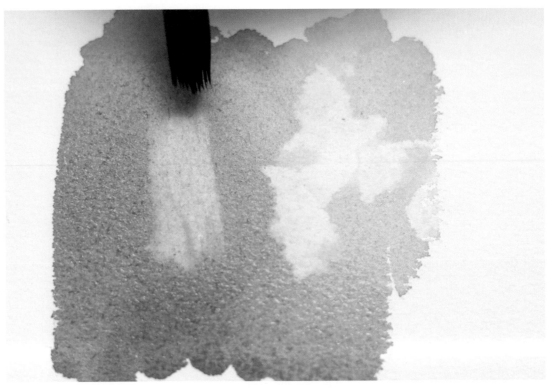

畫筆能擦除的顏色無法像紙巾那麼多，所以會留下較為柔和、沒那麼明顯的擦色區塊。

可以使用這些技巧嘗試修補畫錯的地方，但也很適合用來做為畫畫過程的一部分，在作品中創造出獨特性和質地感！

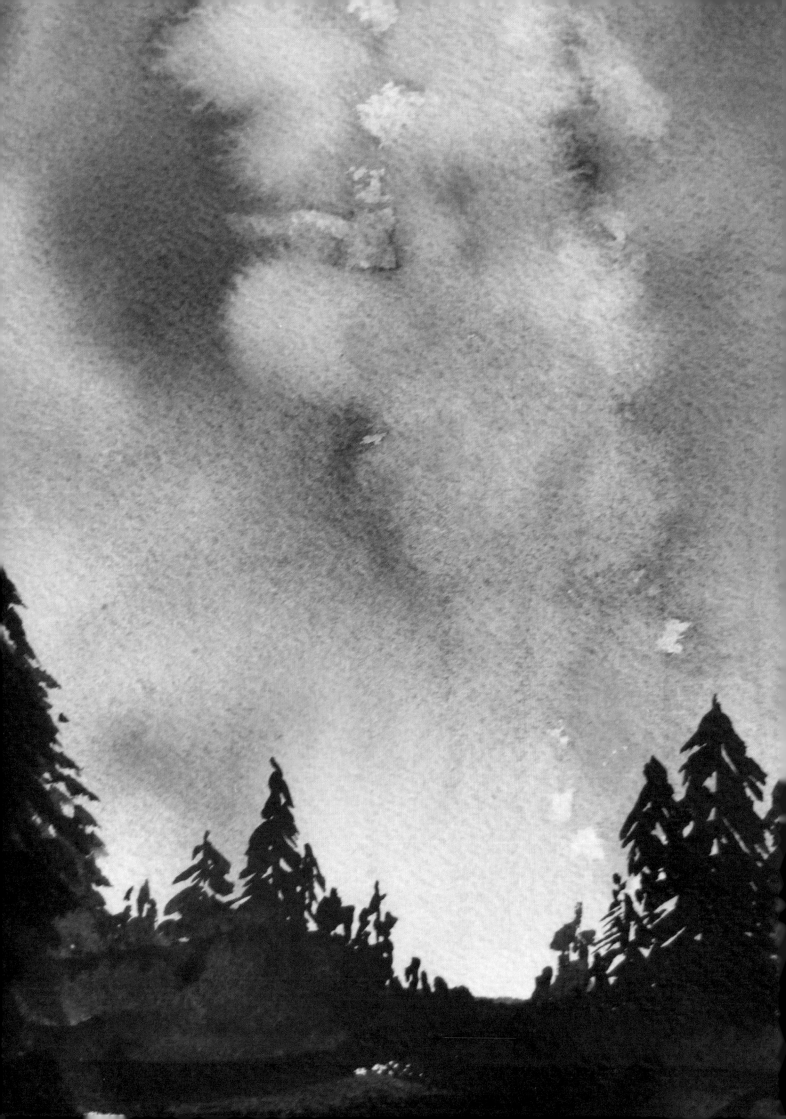

關於色彩

色彩理論

色彩理論可以引導我們調出及安排顏色。色輪則是一種常用結構，將顏色分為三個類別：原色、間色和三間色。

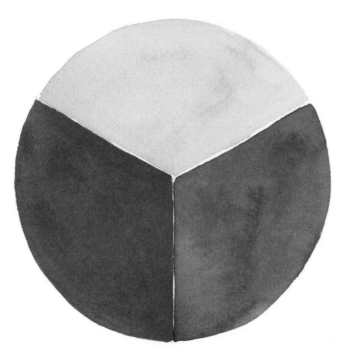

原色　原色是紅色、黃色和藍色。這三種顏色無法從其他顏色調出來，而且所有其他顏色都是以原色調出來的。

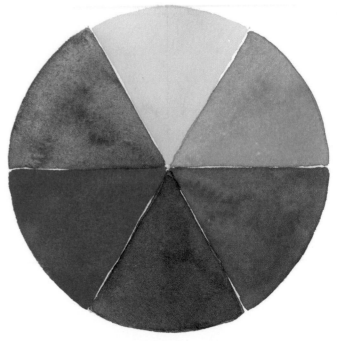

間色　間色是綠色、橘色和紫色。這些顏色是將兩個原色混合調出，黃色+藍色=綠色，紅色+黃色=橘色，藍色+紅色=紫色。

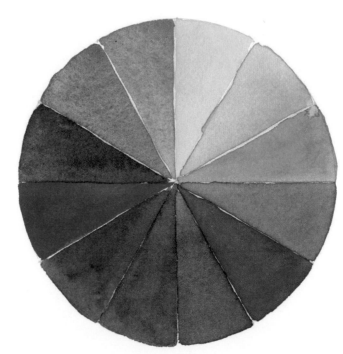

三間色　三間色是橘黃色、橘紅色、紫紅色、藍紫色、藍綠色和黃綠色。將間色與原色混合可以調出這些顏色，例如：黃色+綠色=黃綠色。

色彩和諧

色彩和諧是指顏色的安排讓人覺得賞心悅目，並且在視覺和藝術上讓觀者可以理解。當顏色運用和諧時，會有一種平衡感和吸引力；當顏色不協調時，會產生視覺混淆和雜亂無章感。我們學習的目標是使用色輪中的色調來創造藝術作品，讓觀看的人能夠理解，而且覺得很吸引人。

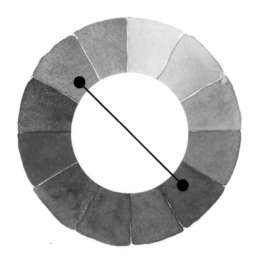

互補色 互補色會呈現出高度對比。在畫活潑鮮明的圖像時，要好好加以運用，但避免用色過頭，否則看起來會髒髒的。例如，紅色和綠色是互補色，畫的時候若用到這組互補色時，可以用明暗度較低的紅色，以避免看起來髒髒的。

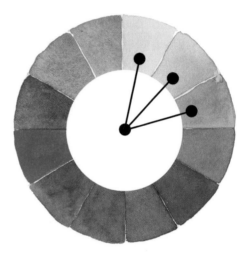

相似色 相似色是指在色輪中任何三個相鄰的顏色，例如：黃色、橘黃色和橘色，在色輪中相鄰的顏色很容易混合在一起，所以大腦能夠理解。通常要以一種顏色為主色。

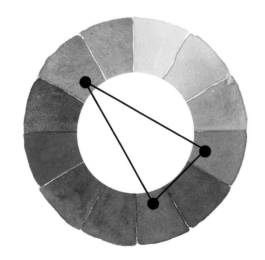

補色分割 這是另一種互補色應用：用這些顏色來調出較為和諧、但對比度高的其他顏色，例如：綠色、紫紅色和橘紅色。

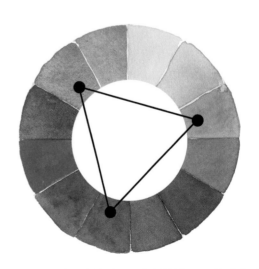

三等分色 即使使用的顏色明暗度較淡，三等分色也會產生較大的對比度。這種組合非常明亮，通常是以一種顏色為主色，其他兩個顏色為輔。

色彩混合

色彩混合就是將不同顏色組合起來、創造出新的顏色。學習混合顏色來調出正確的色調很重要，因為我們每個練習都會用到。混合顏色的方法有三種：在畫紙上、調色盤上或在畫透明畫法時進行。

紙 如果你覺得原色沒有完全混合是OK的，那麼可以直接在水彩紙上混色。通常用這種方法無法完全均勻調出顏色。在左邊這個圖中，我調出綠色，但請注意，有些地方看起來偏黃色，有些是偏藍色。

調色盤 想調配均勻一致的顏色，最好在塗到畫紙前，先在調色盤上調好。這樣在塗到畫紙之前，就可以完全控制色彩均勻協調。

透明畫法 透明畫法是將水彩一層一層塗上的方法。它可以創造出你想要的顏色，同時略微露出下層顏色，增加畫面的立體感。

混色表

我們不僅要瞭解如何用原色調出其他顏色，還要瞭解如何在調色盤上調出特定的顏色，這十分重要。大多數水彩畫家的調色盤上有各種各樣的顏色，不僅僅只有原色。建議可以做一張表，上面列出顏料能調出的各種不同的顏色組合，這非常好用。以下是我最常用的表，每天都會用來參考。你可以按照以下建議，做一張自己的混色表。

拿尺和一張紙，根據要在表中使用的顏料數量畫好方格。這裡我用了8種顏色，所以畫出64個方格，然後在表格的左側和最上面，按同一順序寫下所使用的顏色名稱。

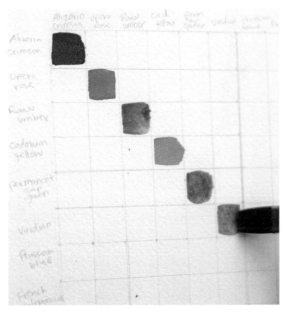

位於中間對角線的方格中，都是「純色」，在這上面的顏料名稱，跟表格左側與最上面的名稱是一樣的。我先畫出這一行。

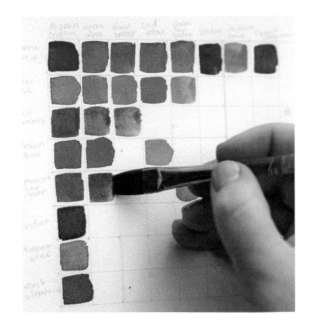

表上會有兩處一樣的顏色組合，而且是相交的。請記住：左側列出的顏色是主色，用這個顏色做為基本色，加入少許上面列出的顏色，可以調出每個方格的顏色。

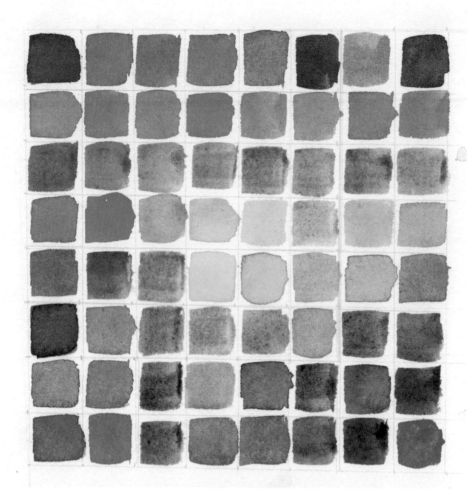

我喜歡同時混合兩種顏色組合以節省顏料。例如：當主色是玫瑰紅，要加的顏色是翠綠色時，我會在調色盤上的玫瑰紅色中，加入少許翠綠色，然後把這個顏色塗在方格中，接下來在剛混合的顏色中加入翠綠色，一直到它成為主色，然後把這個顏色放在屬於它的方格中。

這個表很棒吧？不但可以看到用調色盤上顏料調出的所有不同顏色，甚至還可以找到一些讓人驚喜的色彩組合！

上方：暗紅、玫瑰紅、生褐、鎘黃、永久樹汁綠、翠綠、普魯士藍、法國群青
左側：暗紅、玫瑰紅、生褐、鉻黃、永久樹汁綠、翠綠、普魯士藍、法國群青

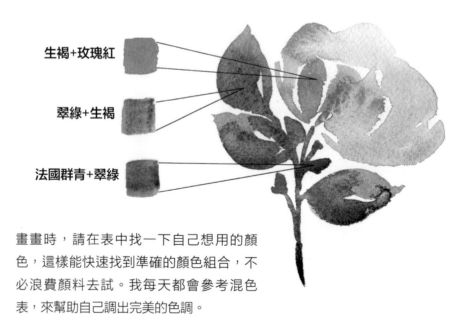

生褐+玫瑰紅

翠綠+生褐

法國群青+翠綠

畫畫時，請在表中找一下自己想用的顏色，這樣能快速找到準確的顏色組合，不必浪費顏料去試。我每天都會參考混色表，來幫助自己調出完美的色調。

若想要瞭解混合顏色的各種變化與明暗色調，可以再做一張小的混色表。將100%未混合的顏色塗在表格的第一格和最後一格，中間是按各50%比例混合的顏色，剩下的兩格中是以離各自最近那排純色較高的比例混合。

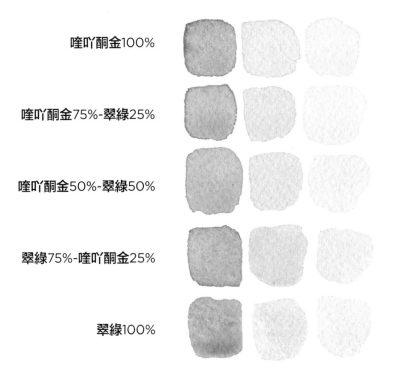

喹吖酮金100%

喹吖酮金75%-翠綠25%

喹吖酮金50%-翠綠50%

翠綠75%-喹吖酮金25%

翠綠100%

範例：把喹吖酮金塗在第一格，翠綠在最下面一格。將這兩種顏色等量混合，可以調出中間的混合色。在最靠近喹吖酮金的那格，加入較多的黃色，靠近翠綠的那格加入較多的綠色。然後在顏料中加點水，在圖表中畫出較淡的顏色。

明暗度

明暗度是指色彩相對的明暗程度。要使顏色明暗度高，就加點水，要使顏色明暗度低，就加多些顏料。

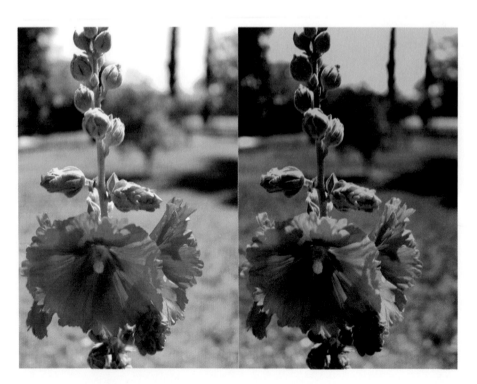

若想確認顏色的明暗度,可以跟灰階色表來比較。灰階色表可以幫助我們確定哪個明暗度與自己所需要的顏色最接近。例如,黃色與明暗度高的灰色就很搭,紫色則與明暗度低的灰色相配。畫畫時,明暗度是整個作品看起來是否和諧的重要元素。

基本明暗度有五個:低、中低、中、中高和高。在灰階色表中可以比較容易看出明暗度。訓練眼睛去觀察色彩的明暗度很重要,因為這樣才能使畫出來的色彩更準確。

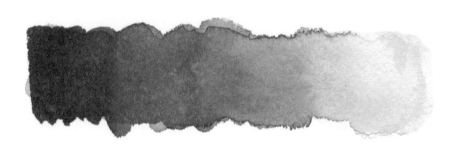

你可以加點水稀釋使明暗度提高,或者加入顏料使顏色變深,來改變顏色的明暗度。

若想進一步瞭解灰階色表和明暗度,可以比較彩色與黑白照片。將彩色照片轉換為黑白照片,就比較能看出明暗度的改變。

在下面這個範例，我畫出不同色度的灰色，來幫助自己分辨第32頁照片中的顏色明暗度。我因此知道比較暗的、亮的和幾乎為白色的區塊在哪裡。這也對於我把這幅畫變成彩色有幫助，因為我比較能知道深色部份的位置在哪裡。

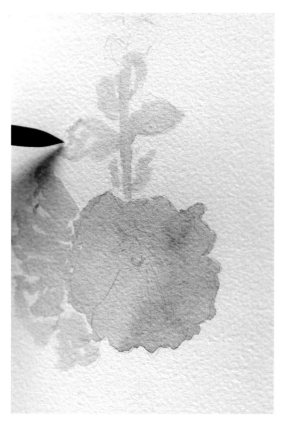

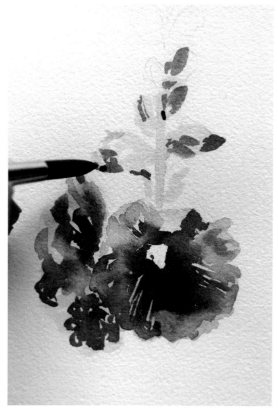

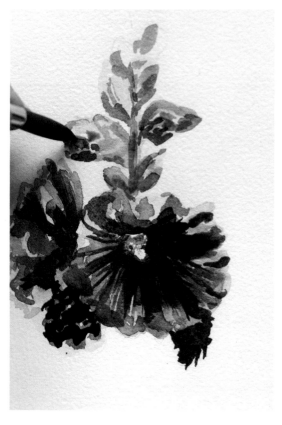

黑白畫法

黑白畫不僅可以幫助我們練習和學習如何理解色彩的明暗度，還能創造出一種美麗、單色的美感。

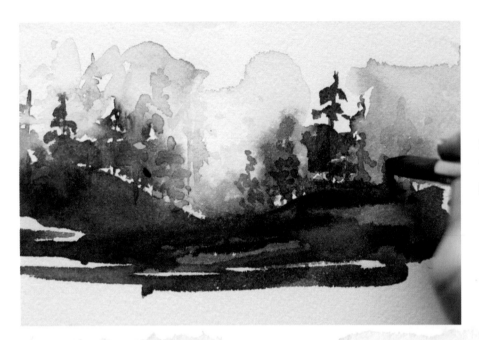

利用不同明暗度的黑色，我可以畫出一幅具有空間深度和立體感的單色作品。

小訣竅

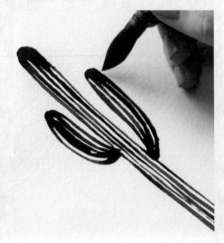

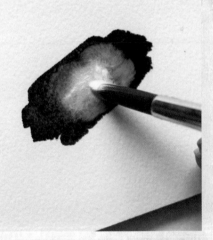

利用新學到的混色技巧可以調出黑色：將三原色混合在一起，直到調出想要的色調。這種混色技巧可以用藍色、紅色和黃色為底色創造出更明顯的立體感。

盡可能多利用畫紙本身的白色，因為我們很難將白色再加回到畫作中，所以最好在希望保持白色的區塊周圍畫，或者使用遮蓋液。

若會用到白色顏料，一定要謹慎，或只用於某些技巧。使用白色顏料的一個方式是：當想讓顏色不透明或不那麼透明，可以在任何顏色中加入白色，然後加到黑色調中，以此創造出迷人的、不透明、霧濛濛的灰色調。

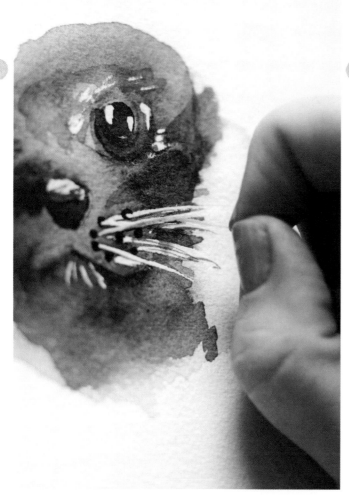

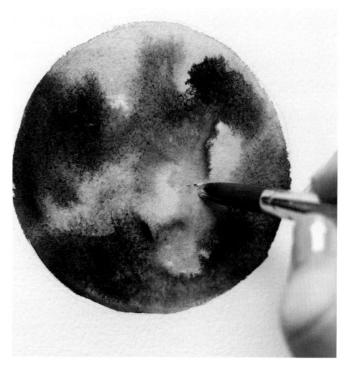

使用遮蓋液（見第56-59 頁）來保持完美的留白部份，這樣就可以自由地塗上其他顏色。

白色顏料可以用來畫出這個月亮上面完美、霧霧的灰色。

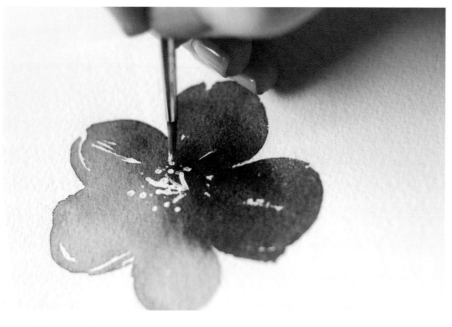

直接用從顏料管中擠出的白色，不加水，來畫較小的細部。

畫法與
筆觸

瞭解筆觸

筆觸就是畫出形狀、質地、圖案和線條，從而創作出藝術作品。在水彩畫中，有很多種類的畫筆可用來創作，每枝畫筆都有各自的用途，並且會產生不同的筆觸。現在我們就來探討一下用畫筆創作的方法，以及畫筆可以畫出怎樣不同的筆觸！

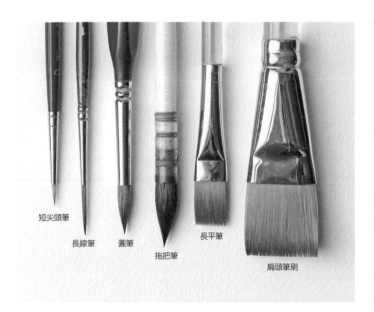

短尖頭筆

長線筆　圓筆

拖把筆

長平筆

扁頭筆刷

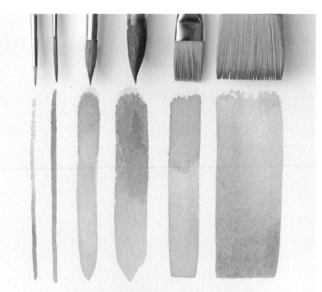

我們在運用各種筆觸畫法時會用到這些筆。我每天都會用到這些筆，也可以一起使用，來畫出各種筆觸。

用點力將筆頭壓在畫紙上，畫出較大的筆觸。

輕輕讓筆尖接觸畫紙，畫出較小的筆觸。

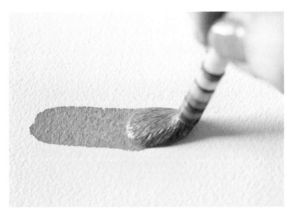

用拖把筆沾顏料，輕輕用點力將筆頭整個按壓到紙上，這樣畫好看吧？

現在只用筆尖，輕輕地畫一條很細的線，這兩筆畫出來的感覺很不一樣吧！

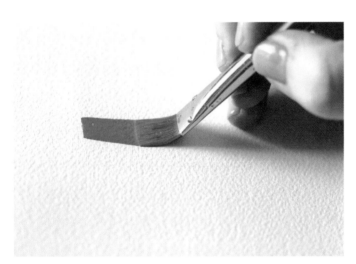

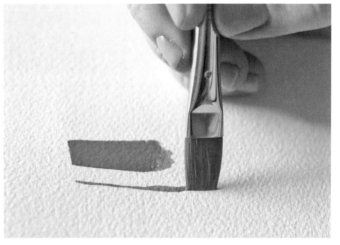

用長平筆沾顏料，輕輕用點力按壓到紙上。與拖把筆畫出的柔和、較圓的筆觸相比，長平筆可以畫出美麗、清晰的邊緣。

若只使用筆尖時，長平筆也能畫出美麗的細線。

握筆方式對筆觸也有很大影響，請看下面的示範，學習如何調整握筆姿勢，來改變畫筆的用法。

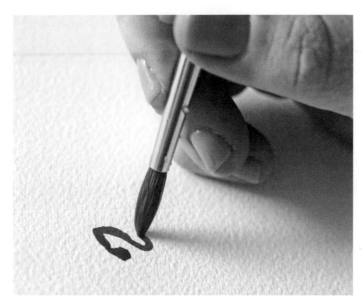

握筆位置較低，可以畫出精確的細部。因為握得比較靠近筆頭時，手指的穩定性會提供較佳的控制力。

握筆位置較高，可以較為自由流暢來畫。這種握筆方法無法提供穩定的力度，但適合隨意簡約的畫風。

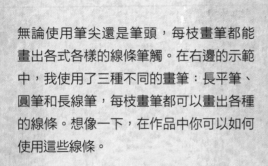

無論使用筆尖還是筆頭，每枝畫筆都能畫出各式各樣的線條筆觸。在右邊的示範中，我使用了三種不同的畫筆：長平筆、圓筆和長線筆，每枝畫筆都可以畫出各種的線條。想像一下，在作品中你可以如何使用這些線條。

長平筆可以用斷斷續續的細線條，畫出平整的幾何圖形；圓筆可以用隨意的風格畫出平順、彎曲的形狀；長線筆適合畫連續的長線條，也可以將整個筆頭壓在紙上，畫出質地。

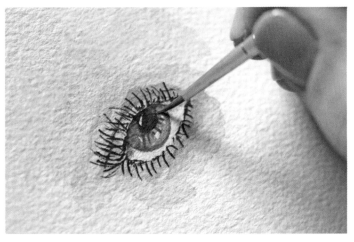

短尖頭筆 短尖頭筆和其他小畫筆可以用來畫大型或小型作品的小細部，因為筆毛短小，筆尖不容易彎曲，這種硬度特別適合畫細小精確的線條。

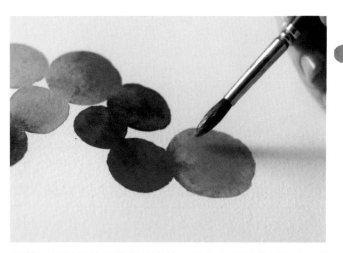

圓筆 圓筆是我最常用的畫筆，因為它們什麼都能畫。你可以用來畫任何東西，從簡約的背景到線條，還有花卉、建築和各種形狀的細部。

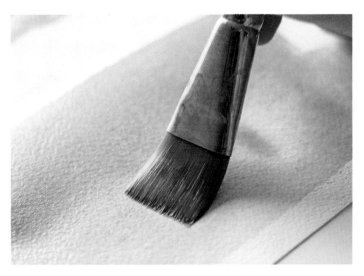

扁頭筆刷 我用扁頭筆刷沾顏料塗畫紙上的大片區塊，在畫天空或在大片區塊上塗基本色時，特別好用。

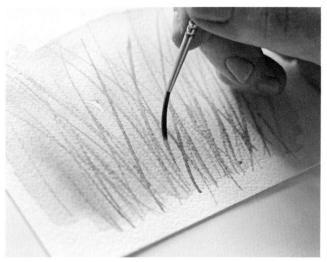

長線筆 這種筆很適合用來畫細長平順的線條。輕輕拖曳畫筆的長筆毛，可以畫出莖、杆、弦、線和草。

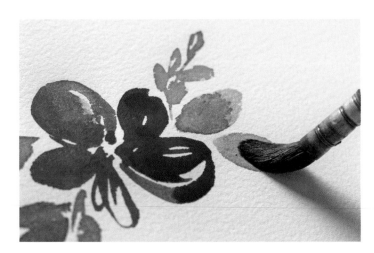

拖把筆 拖把筆可能是我最喜歡的畫筆。它的筆毛鬆軟，可以很容易畫出自由流暢的花卉植物，同時筆尖可以用來畫細細的線條。

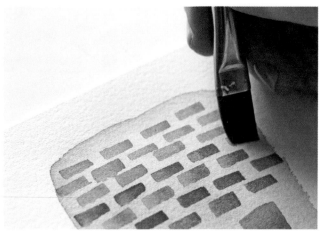

長平筆 長平筆很適合用來畫銳利的線條和幾何形狀。我最常用來畫門、窗戶和磚塊。

水彩
藝術字

筆觸的基本原則也適用於寫水彩藝術字。你可以用筆頭和筆尖,運用不同的力道來寫藝術字。我喜歡用水彩來寫英文藝術字和語句,因為水彩可以賦予藝術字獨特性和質感。

我喜歡在寫水彩藝術字時使用自來水彩畫筆,這是我最喜歡的工具,因為它的筆尖很細,適合畫細線,也可以用力下壓,寫出較粗的線條。

向上的筆劃 **向下的筆劃**

寫藝術字時有向上和向下的筆劃,向下的筆劃較粗,向上的筆劃較細。可以用已學過的筆觸技法來嘗試、創造出藝術字中的上下筆觸。

按住筆頭寫出粗線,這些是藝術字向下的筆劃。

用筆尖寫出細線,這些是藝術字向上的筆劃。

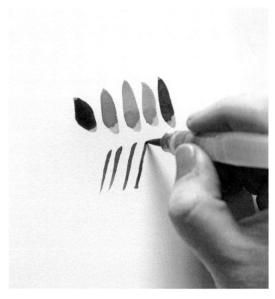

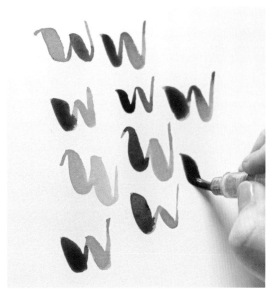

練習用整個筆頭寫出較粗的向下筆劃，用筆尖寫較細的向上筆劃。然後用流暢的方式將下筆劃與上筆劃連結在一起。藝術字「W」就很適合用來練習。

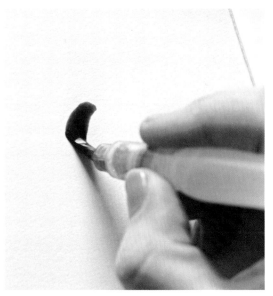

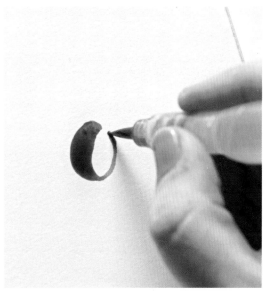

接下來練習像「O」這樣有弧度的藝術字。當寫到較粗的下筆劃底部時，就換成較細的上筆劃，再回到起點，完成這個藝術字。

寫水彩藝術字時，可以試試各種不同的風格。紙張的選擇也會影響藝術字的效果。粗紋、冷壓的紙張很有質地感，平滑、熱壓的紙張則有平順乾淨的效果。這兩種紙張都很不錯，很適合各種不同的藝術字創作。

這些是在粗紋、冷壓的水彩紙上書寫的示範。

這些是在光滑、熱壓的水彩紙上書寫的示範。

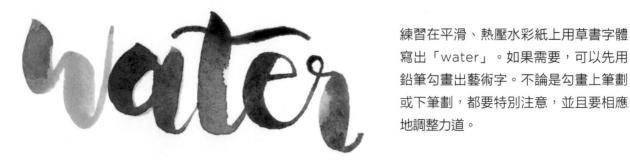

練習在平滑、熱壓水彩紙上用草書字體寫出「water」。如果需要，可以先用鉛筆勾畫出藝術字。不論是勾畫上筆劃或下筆劃，都要特別注意，並且要相應地調整力道。

形狀與
圖案

圓形與橢圓形

圓形和橢圓形雖然都是基本圖形，但卻不太好畫。我發現先畫出輪廓會比較容易，然後用圓筆塗滿。

只要稍微練習，就可以畫出近乎完美的圓形。

圓形與橢圓形在大自然界隨處可見。對於這種形狀若可以先大致瞭解，就比較容易畫得栩栩如生。

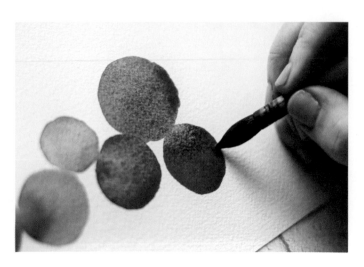

在畫之前，可以試著畫圓形來暖身或熟悉一下新畫筆。

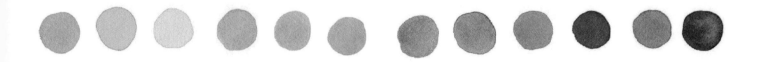

三角形與菱形

相較於圓形，三角形和菱形是比較有棱有角，如果先畫出形狀的輪廓，然後再塗滿，會比較容易畫。

先用圓筆畫三角形和菱形。

三角形和菱形是常見的幾何形狀，會出現在有結構性的物體中，如建築物。

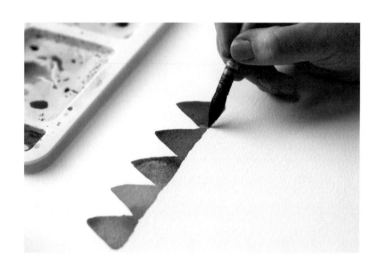

用圓筆畫三角形，來練習筆直、俐落的線條。

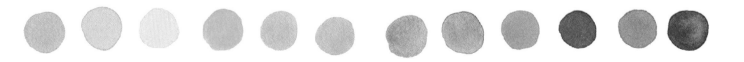

正方形與長方形 ●●●●●●●●

用長平筆可以很容易畫出正方形和長方形：用短筆觸畫出正方形，長筆觸畫出長方形。也可以用圓筆先畫出輪廓，然後塗滿。

用圓筆畫會有柔和的邊角。

用長平筆則會畫出銳利的角。

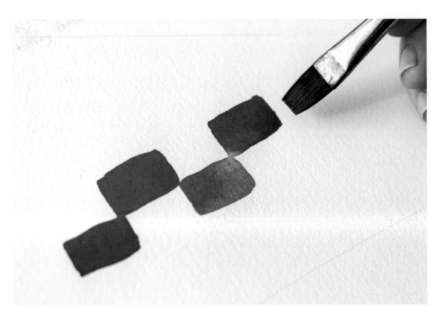

正方形和長方形就是四四方方的。這些幾何形狀主要出現在各種結構物、建築物，甚至大自然中。

其他形狀

其他形狀，如心形、星形和抽象形狀都很有趣，可以用自己獨特的畫法和
詮釋自由畫出。

按壓畫筆，畫出心形的兩個半邊。

要直接畫出星形的輪廓不太容易，我建議用交錯的方
式畫出星形，然後再塗滿。

畫抽象形狀時，可能會畫出各
種圖形，例如點、線、橢圓
形、水滴形……任何想到的形
狀都有可能。雖然抽象形狀比
較是「隨機的」，但還是要先
想想整體構圖和流暢性。

佈滿圖案

要讓自己的畫畫技巧更上層樓，可以試試在紙面上畫滿不同的形狀。你可以將不同形狀組合為有趣的混合圖案，或只畫一兩種形狀，讓畫面較為一致。

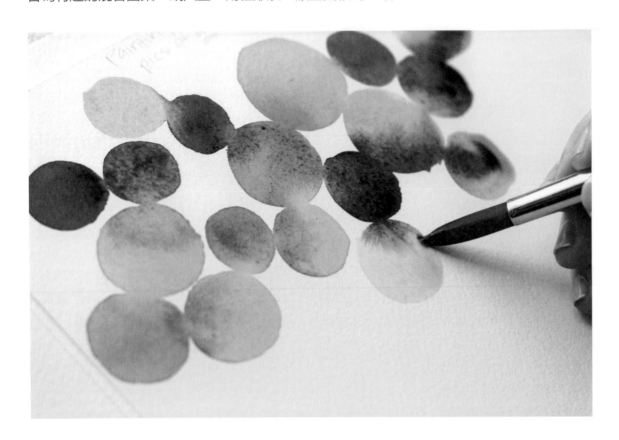

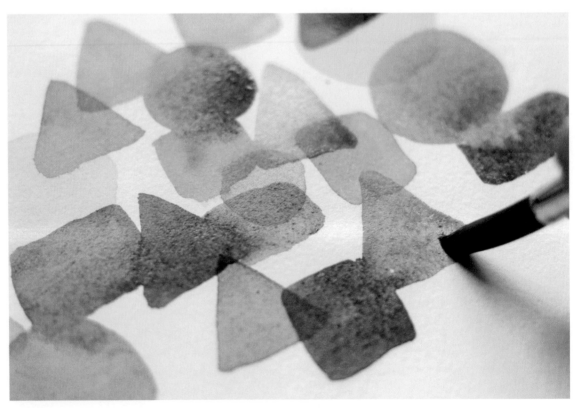

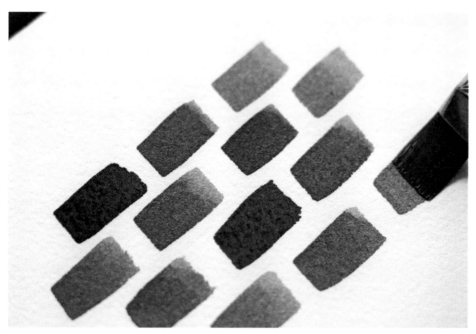

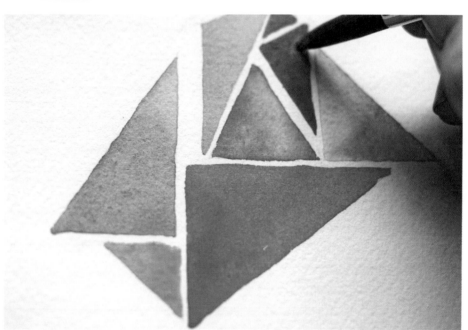

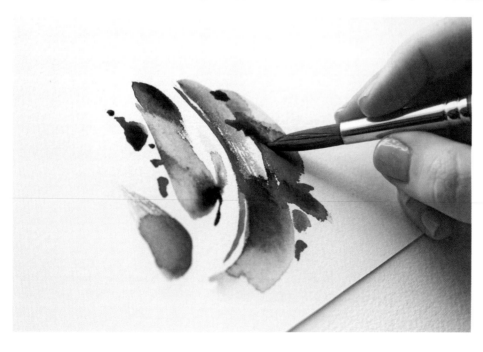

防染技法

遮蓋液

遮蓋液是我最喜歡使用的媒材之一，它可以幫助我畫出獨特的圖形，同時又保留畫紙的白色部分！

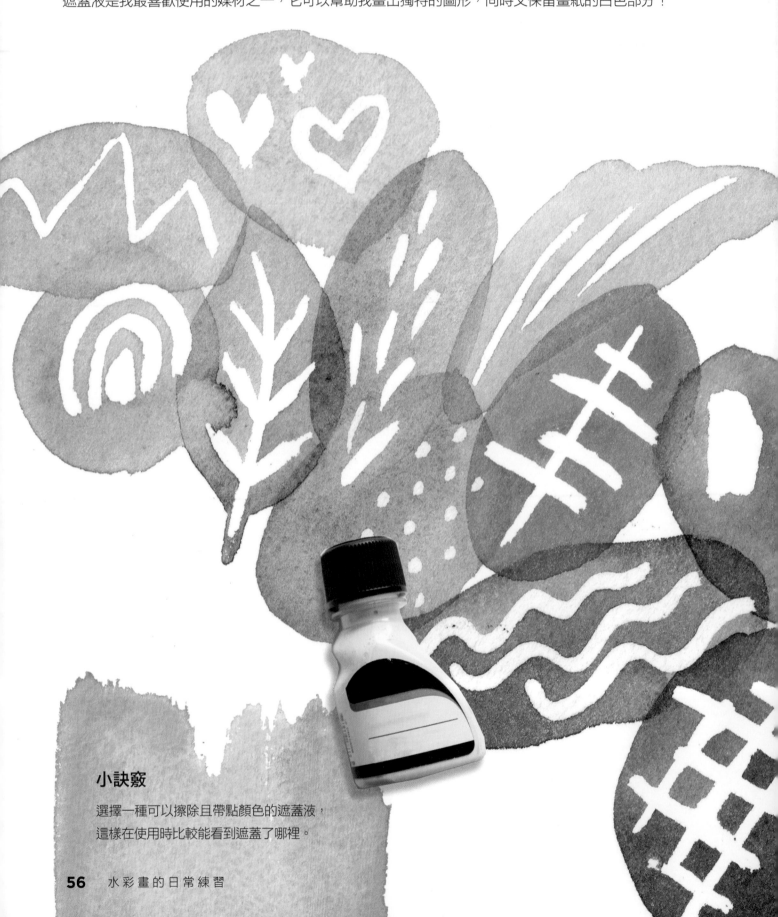

小訣竅

選擇一種可以擦除且帶點顏色的遮蓋液，
這樣在使用時比較能看到遮蓋了哪裡。

使用遮蓋液

遮蓋液很容易使用，僅需按照本頁中的步驟即可。

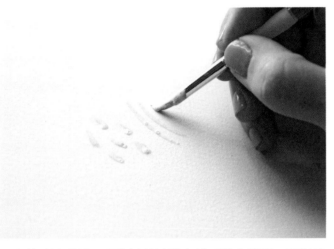

用畫筆沾遮蓋液。因為遮蓋液黏在筆毛後會變硬，所以建議用單獨的畫筆，專門沾遮蓋液塗抹。

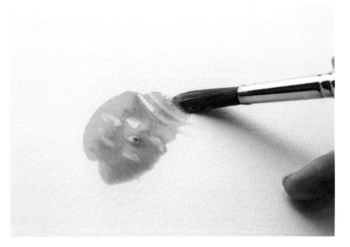

讓遮蓋液變乾，然後塗上顏料。

使用遮蓋液的訣竅

- 不要把遮蔽液塗太厚，薄薄、均勻的一層就可以。塗越厚，乾燥的時間就越久。
- 在遮蓋液完全乾前，不要在上面畫。
- 去除遮蓋液前，要等顏料完全乾。
- 可以用手指或橡皮擦輕輕移除遮蓋液。

讓顏料變乾，然後輕輕剝去遮蓋液。

遮蓋液可以維持紙張原本的白色，因為水彩顏料是一種水性的媒材，不容易完全控制，遮蓋液可以遮住畫紙上不想要被顏料沾到的區塊。

像畫水彩那樣使用遮蓋液。若有需要，可以先用鉛筆輕輕勾勒圖形。

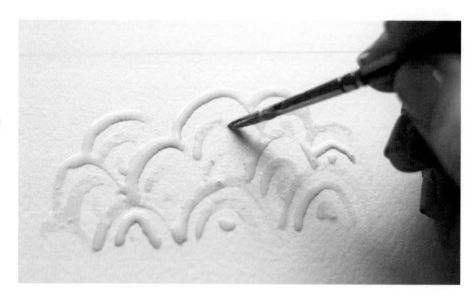

在遮蓋液上塗上想要的顏色，然後讓顏料徹底晾乾。

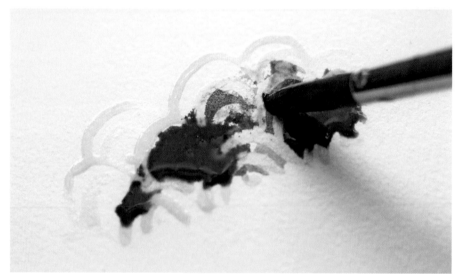

輕輕剝去遮蓋液，露出圖形。

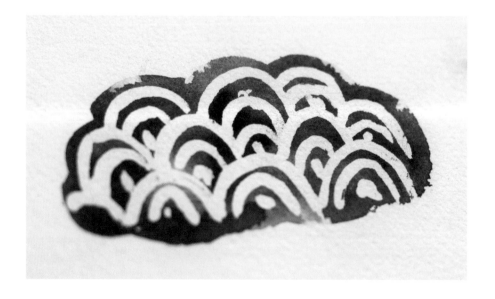

也可以使用遮蓋液來保護已經畫在畫紙上的顏色。

 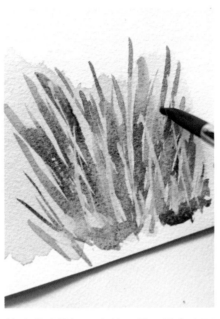 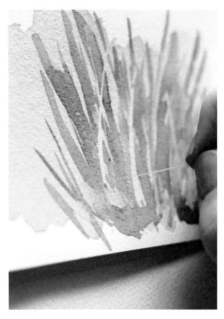

塗上顏料後，先等顏料乾，然後將遮蓋液塗到需要保護的區塊。

等遮蓋液乾透了之後，就可以在上面塗顏料。

輕輕剝去遮蓋液，原來的顏色被完整保留！

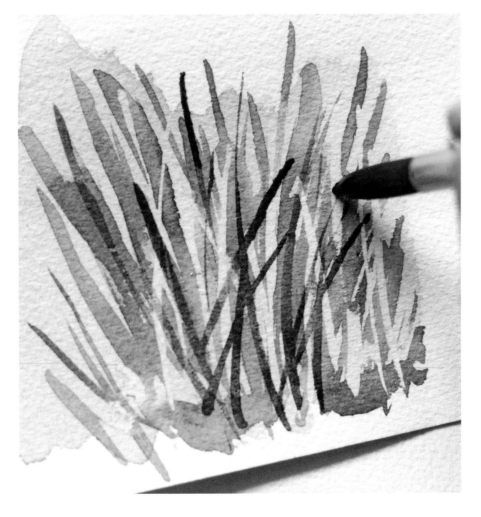

這個技巧很適合畫出質地感。

紙膠帶

藝術用紙蓋膠帶可以用來幫助我們畫出銳利的線條。它可以用來畫出地平線、幾何形狀、圖案等。

使用紙膠帶

使用紙膠帶時，務必要緊緊貼牢，以避免顏料滲入膠帶邊緣。

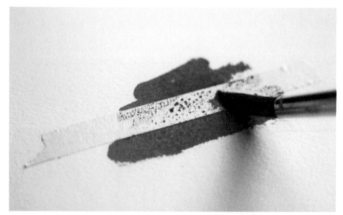

在紙膠帶上面與周邊畫，然後讓顏料徹底乾透。

乾了之後，再輕輕、略微傾斜撕開紙膠帶，以避免扯壞畫紙。

以下介紹如何在風景畫中用紙膠帶畫出清晰的地平線。

將一截紙膠帶貼在要畫地平線的位置，然後在膠帶上方畫出天空或背景，一直畫到膠帶上方。

在輕輕剝除紙膠帶之前，先讓顏料完全乾。

用一截新的紙膠帶，貼在地平線的部份，然後畫下半部分的景色。

當顏料乾了後，輕輕撕去膠帶，露出美麗的風景！

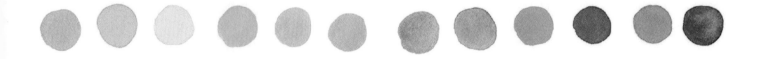

紙膠帶也適合用來畫幾何圖形，這裡先示範其中一個畫法。你可以照著練習，也可以嘗試畫自己的圖形。

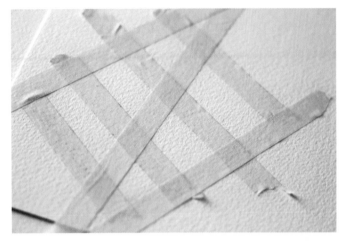

用幾條紙膠帶貼出圖形。這裡貼出一個不對稱的格子圖形。

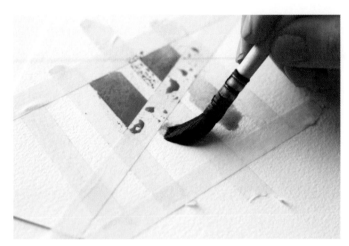

在上面塗上自己想要的顏色。

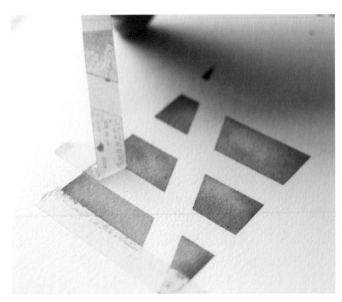

剝除膠帶前，要讓顏料完全乾。

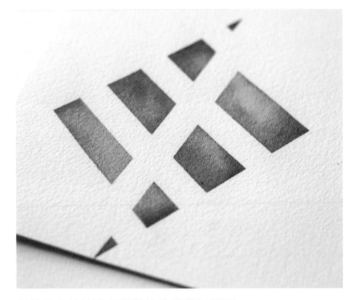

最後畫出線條清晰平整的完美幾何圖形。

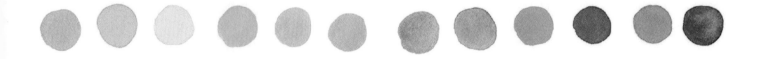

其他防染技法

還可以用酒精創造出獨特的效果。酒精會把顏料推開，形成白色的形狀。使用一般的外用酒精即可，這種技巧在顏料還有些濕的時候效果最好。

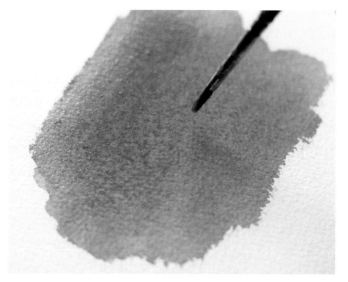

先將顏料塗在水彩紙上。

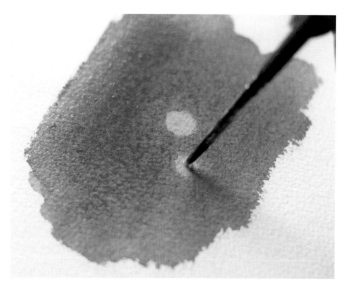

在顏料還是濕的時候，用畫筆將酒精塗到上面。

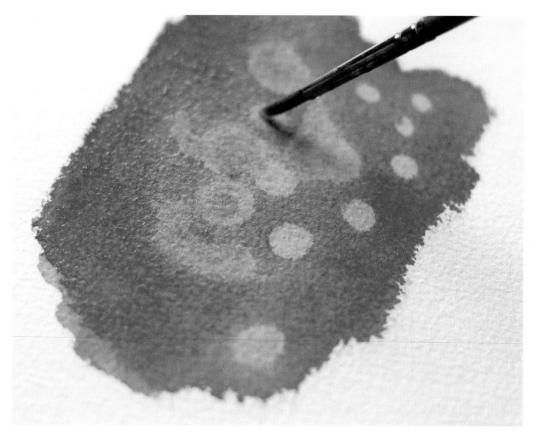

跟遮蓋液或紙膠帶相比，使用酒精的效果比較不那麼清晰，會產生柔和、羽毛狀的圖形。

另一種防染技巧的畫法是在濕的顏料上撒上鹽。鹽會聚集一些顏料，產生點點如星光般的效果。

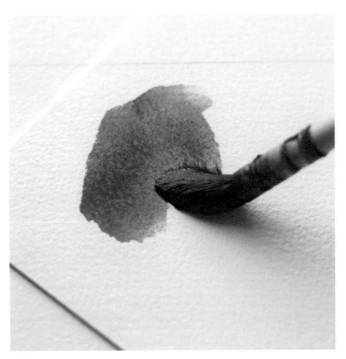

先將顏料塗在水彩紙上。

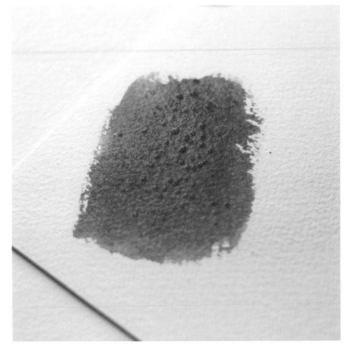

讓顏料略乾後，將鹽撒在還是濕的紙上。

等顏料乾了之後，刷掉上面的鹽。鹽粒大小和紙張濕潤程度會影響畫面的效果。

也可以用白色蠟筆來運用防染技法。由於水與蠟不會混合，可以在畫紙上先用蠟筆畫，然後再塗上顏料，顏料會在蠟層上形成水珠。

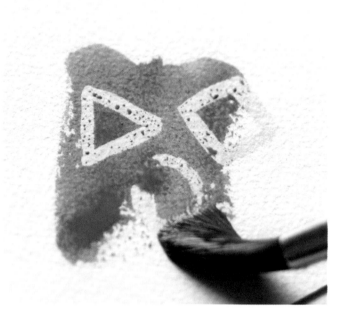

先用白色蠟筆在水彩紙上畫，我這裡畫了一些簡單的圖形。

將顏料塗在上面。

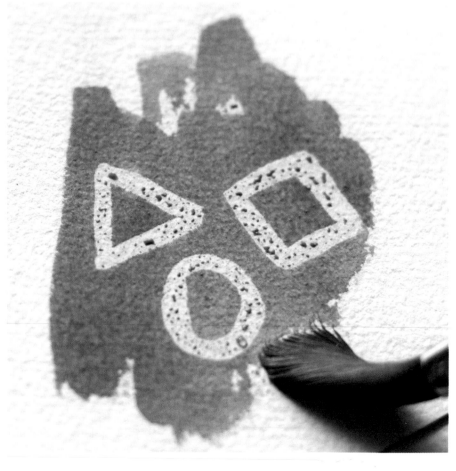

塗的時候，可以看到用蠟筆畫的形狀或圖形不會沾到顏料。

雖然我們不能「擦掉」水彩顏料，但有可能從畫紙上移除一些顏料。使用漂白劑是其中一種方法，但一定要用合成毛的畫筆塗，因為漂白劑有腐蝕性，會損壞天然毛的畫筆。

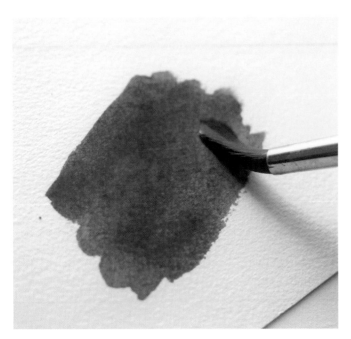

先將顏料塗在水彩紙上。

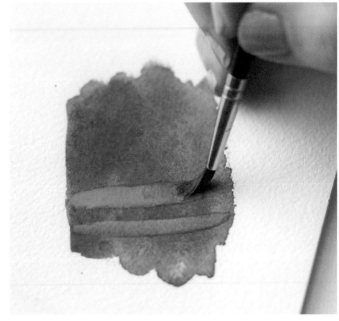

顏料乾了之後，用畫筆沾漂白劑塗在上面。

小訣竅

你可以用清水稀釋漂白劑，
使圖形更柔和。

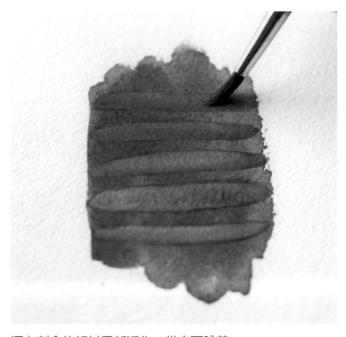

漂白劑會使顏料重新活化，從表面脫落。

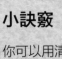

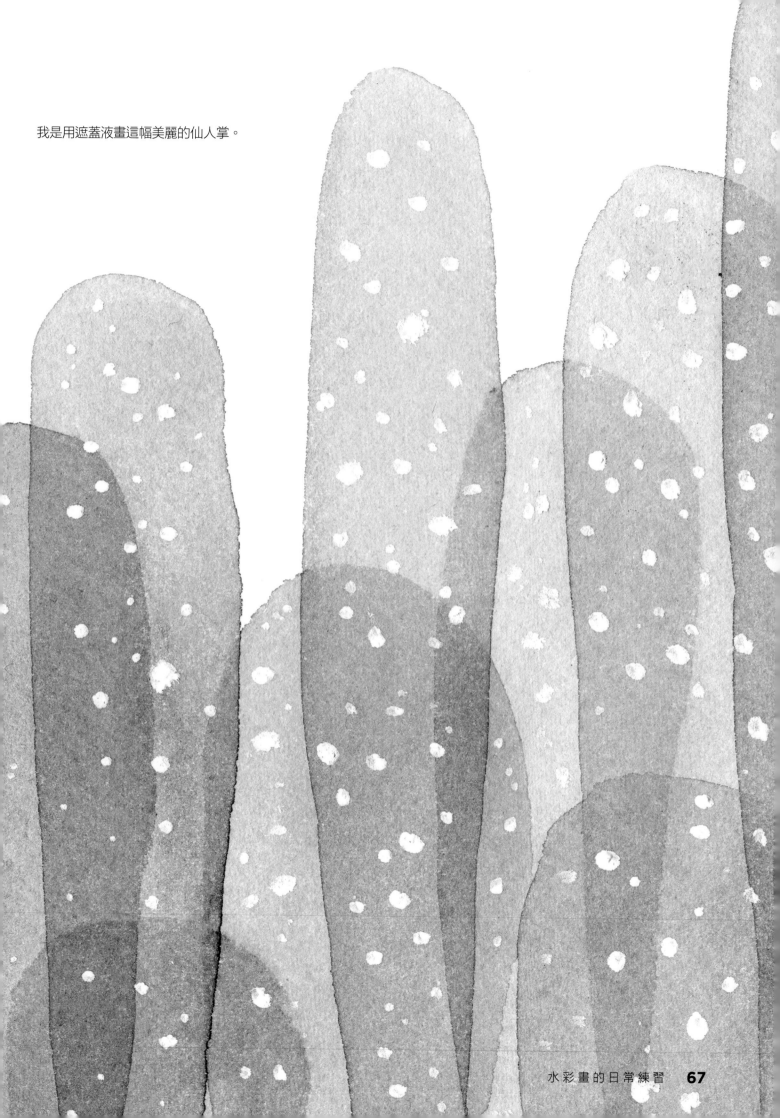

我是用遮蓋液畫這幅美麗的仙人掌。

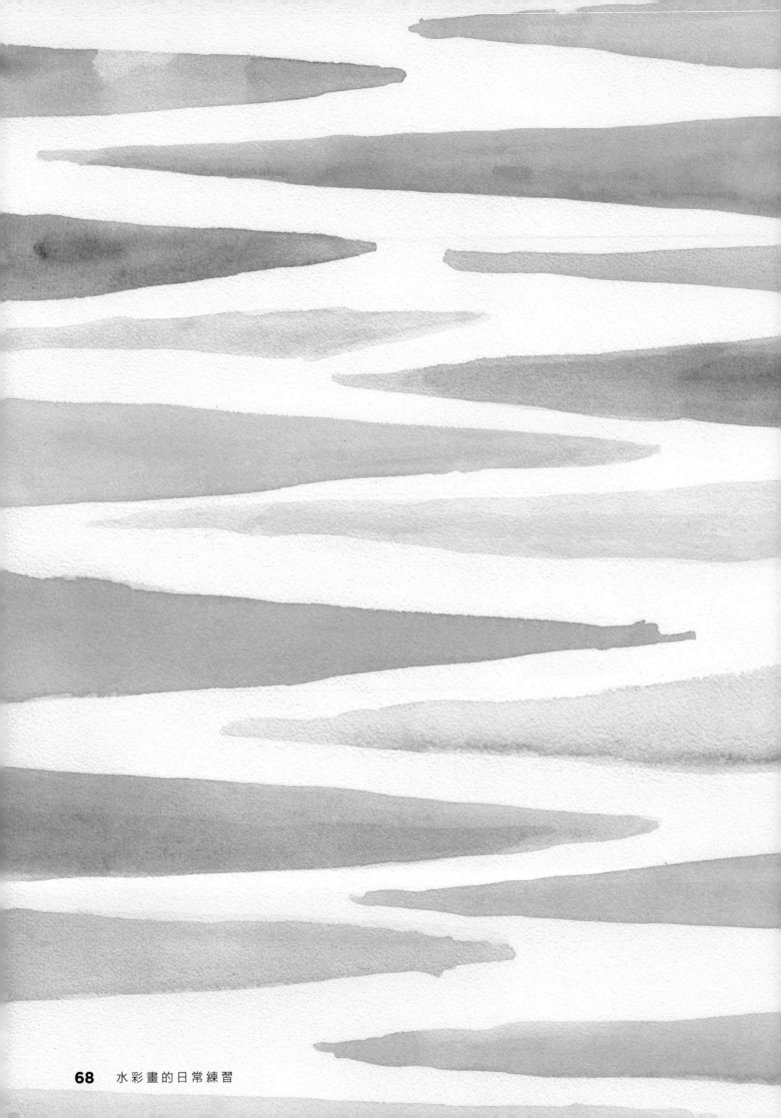

水彩畫植物

各種花卉

花卉有各種形狀、大小、顏色和質地。有的花似乎比其他花容易畫，有的則比較難。在本章中，我會示範如何運用一些小訣竅來畫各種各樣的花，只需要一些練習，你也能畫出所有自己喜歡的花。

左圖示範了各種不同花瓣的形狀。注意它們的形狀和大小上都不一樣。花瓣可以是尖的、圓的、方的或鋸齒狀的。畫花瓣時，用筆頭畫出花瓣的圓邊，用筆尖畫花瓣尖尖的邊緣。

花的花瓣會匯聚在花莖上，畫時可以先將花朵想成是一個圓錐體，花瓣從中心呈扇形散開。

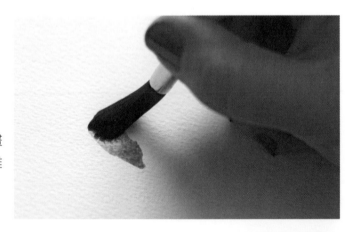

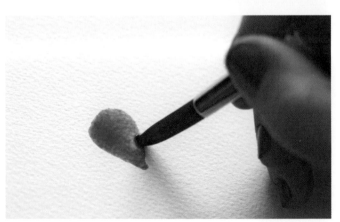

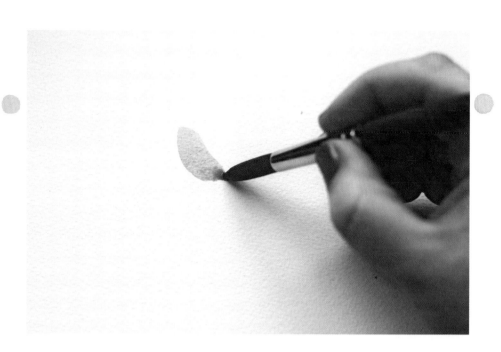

這裡我示範了如何把一朵花想像成一個圓錐體,然後畫出來。這個練習可以多做幾次,當做暖身!

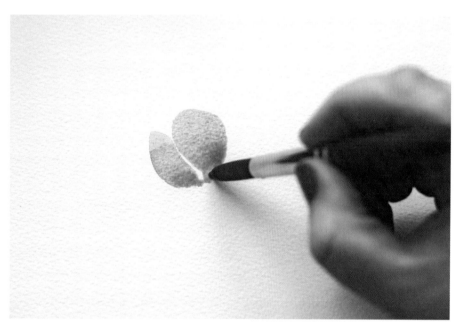

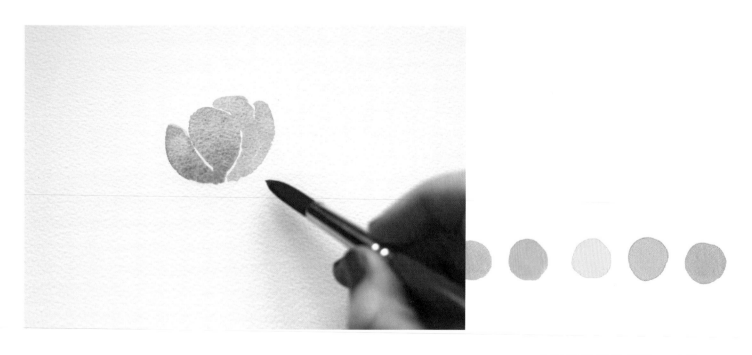

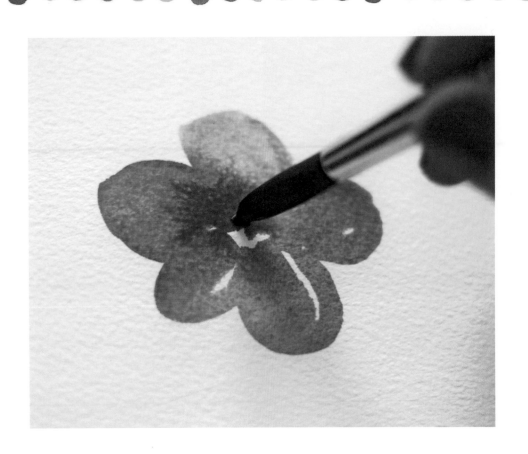

加入同一種、但明度較暗的
顏料（如上圖所示），或者
加入不同顏色（如右圖所
示），可以增加花的變化性
與對比度。

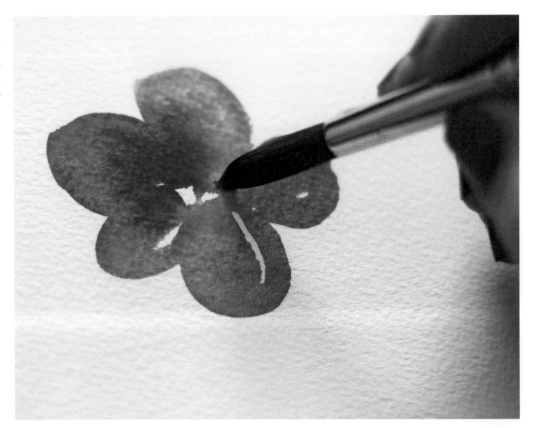

有些花，例如向日葵，要先畫出花朵的中心，然後繞這個中心畫花瓣。

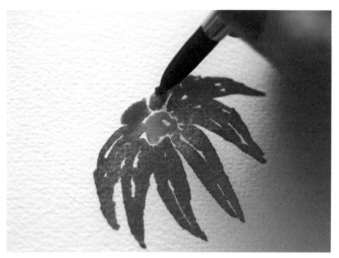

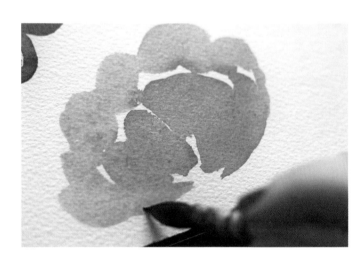

其他的花如牡丹花，可以先畫出花朵，再畫出中心處的細部，無論是濕畫法或乾濕畫法都可以。

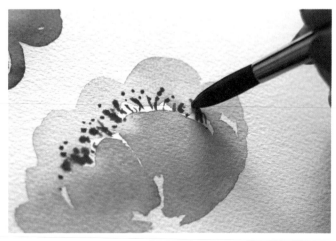

牡丹花和其他多瓣花卉

請記得，一朵花就像一個圓錐形，所有的花瓣都指向中心。用筆頭畫出花瓣彎曲的上部，用筆尖畫花瓣尖端的部份。利用明暗色調來呈現出花瓣的變化和厚度，還可以在花瓣的表面塗一層較淺的顏色。另外可以在粉紅色顏料仍是濕的時候，畫黃色的花心，形成暈染效果，讓花看起來更獨特。也可以在花瓣的顏料乾了後，再畫花的中心。

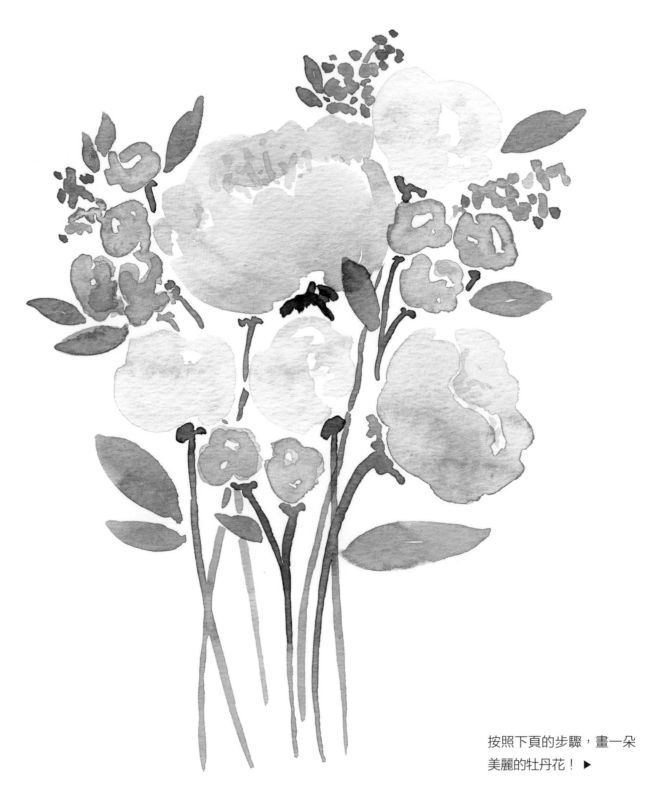

按照下頁的步驟，畫一朵
美麗的牡丹花！ ▶

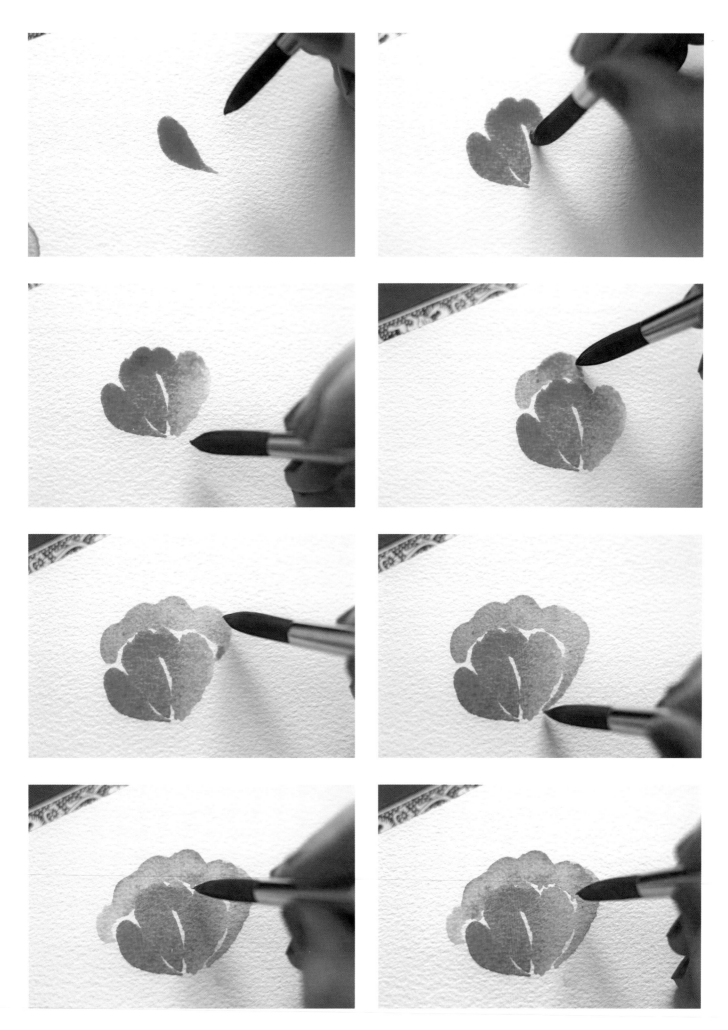

玫瑰花和其他花瓣密集的花卉

畫玫瑰花時，先畫一個小的中心圓，然後在周圍畫三條短線。接著在一側畫出較粗的彎曲形狀。調整花瓣的位置，讓相鄰的花瓣不會黏在一起。繼續畫花瓣，直到畫出想要的大小。

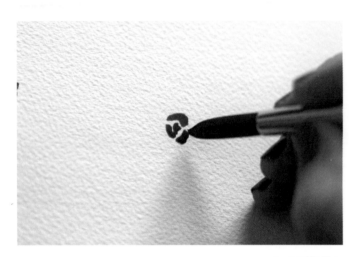

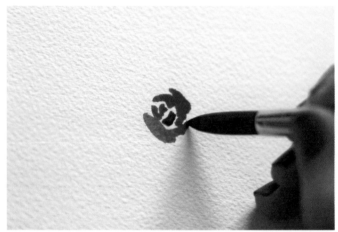

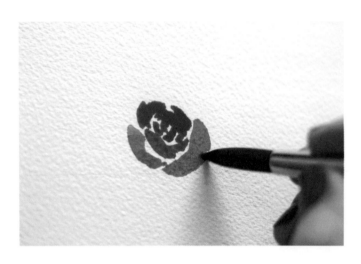

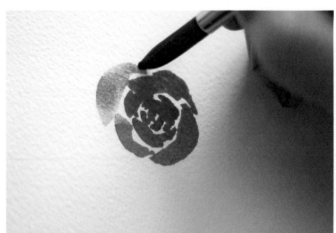

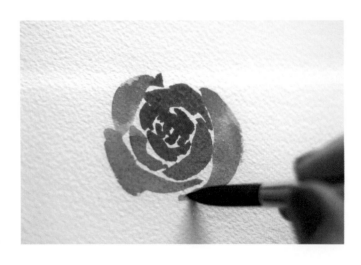

小訣竅

當遠離花朵的中心時，可以用較少的顏料和較多的水來畫，以營造出花朵的空間深度感。

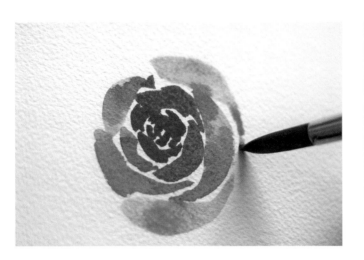

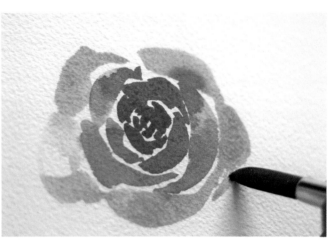

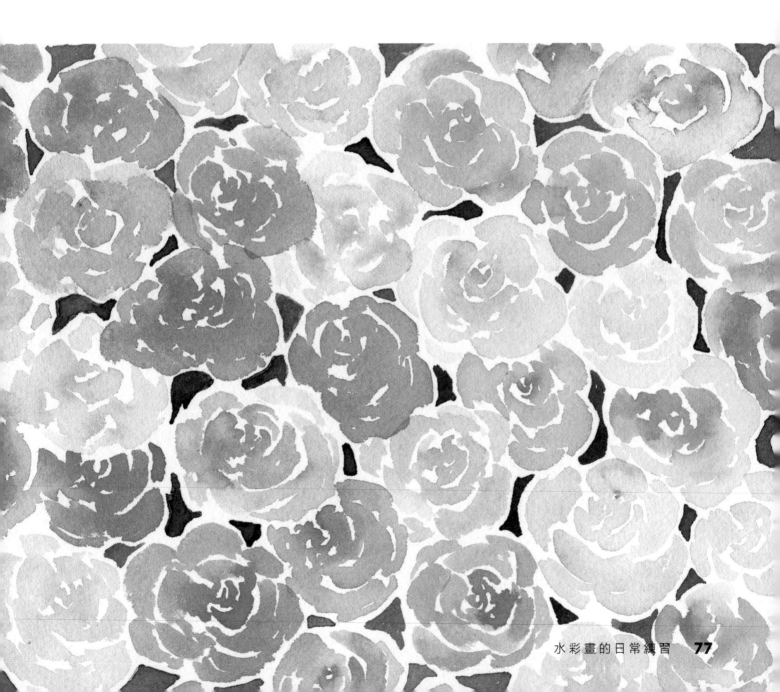

綻放的花朵

盛開的花朵，例如大波斯菊和紫羅蘭，一次畫一片花瓣就好，直到畫出想要的花朵形狀。將大小不一的花瓣混合在一起，看起來會較為逼真。在花瓣之間留一些空白，使花瓣看起來清晰鮮明並感覺錯落有致。在花瓣的顏色中加多一些顏料，讓畫面看起來更吸引人，也有些變化。

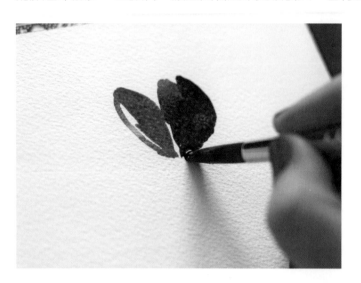
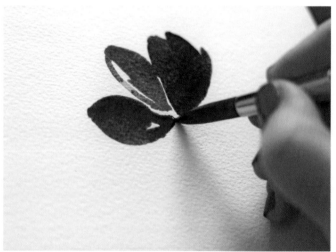

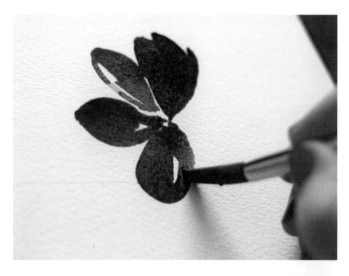
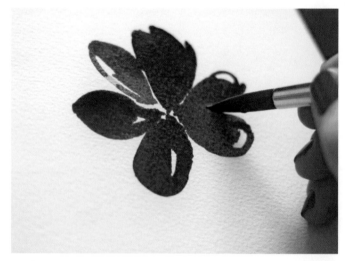

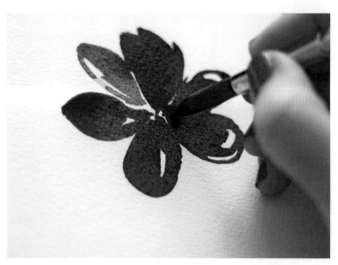
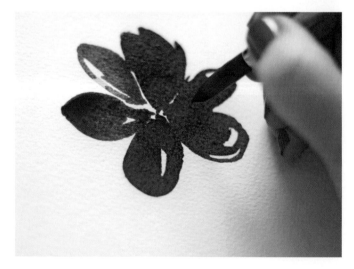

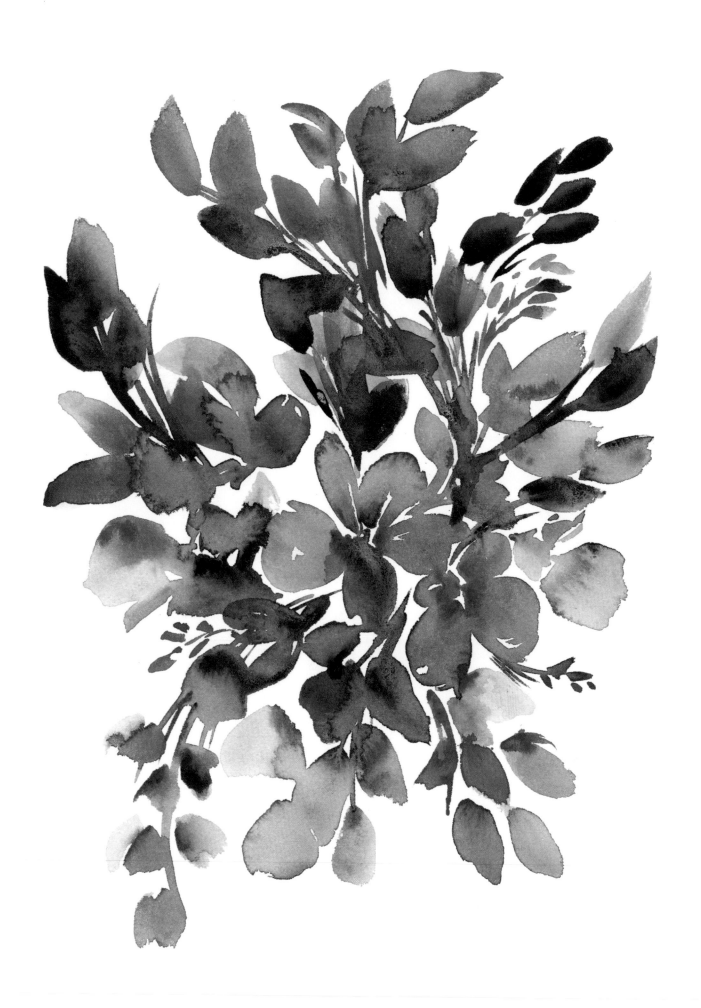

聚合的花朵

有些花像鬱金香，大部分花瓣是自然地閉合，從側面看不到花心，畫的時候花瓣要直立向上，向內微微彎曲。在畫紙上留些空白，或用顏色的明暗色調變化來呈現一片片的花瓣。

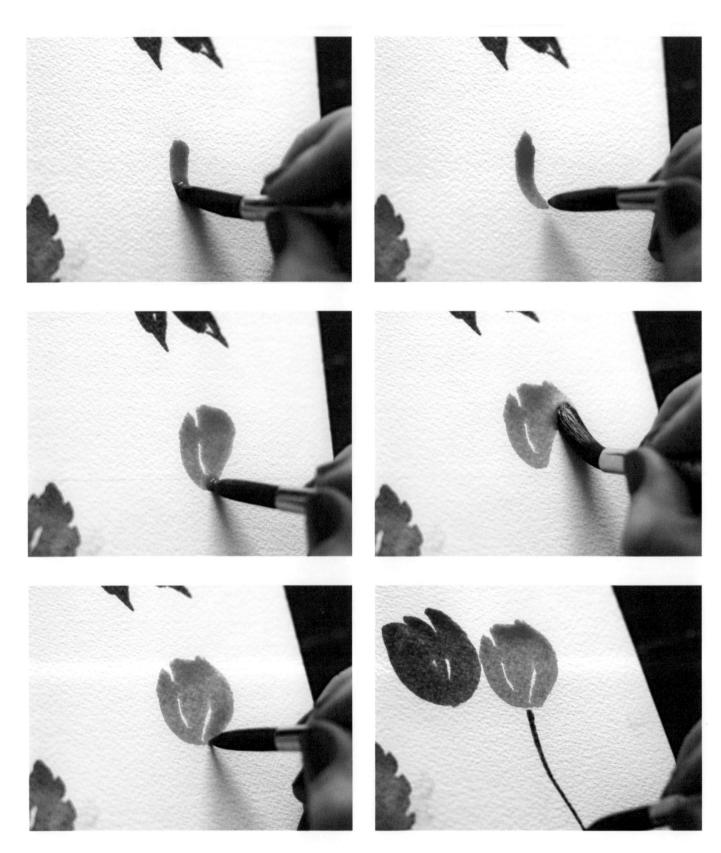

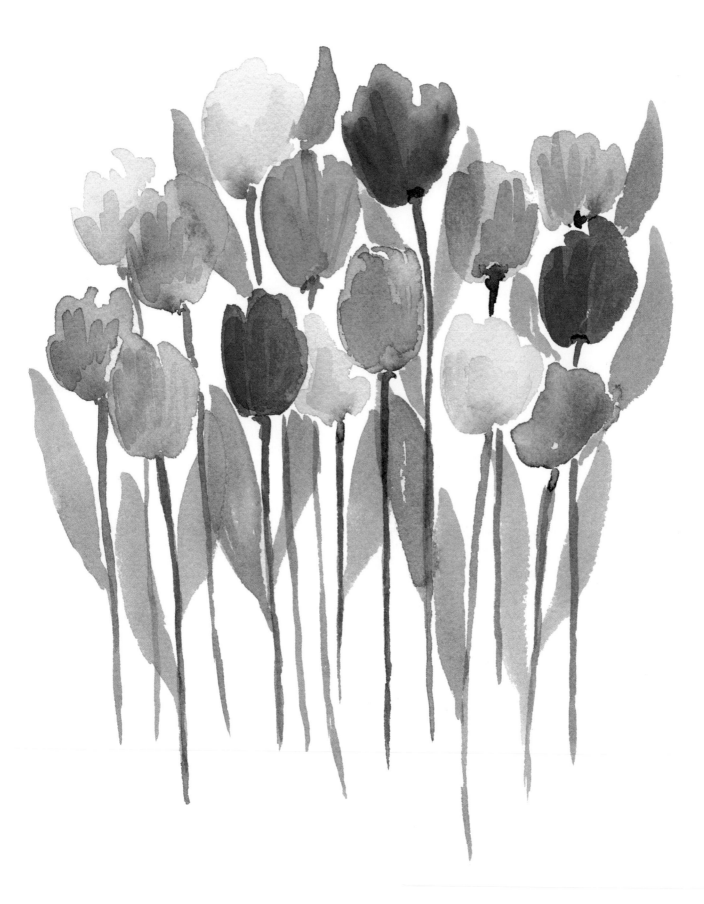

小花朵

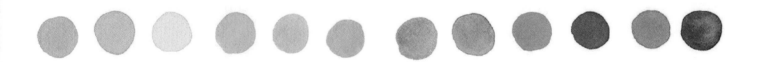

有些花很小，不需要畫出一片片花瓣或花心。畫的時候可以加點綠葉，讓花看起來是一束的。這是畫繡球花或紫丁香這類小花的一個小訣竅。

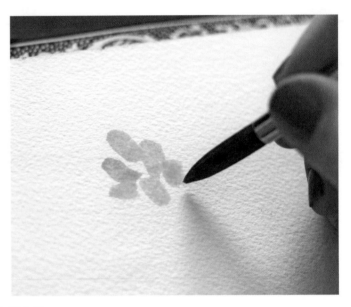

小花通常是一束一束的，畫的時候可以把花互相重疊，創造出變化性。

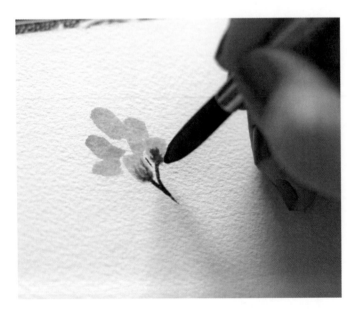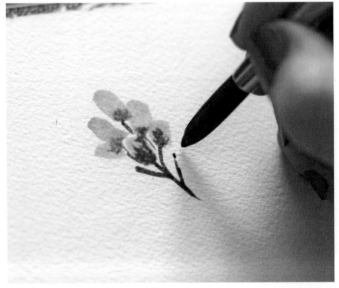

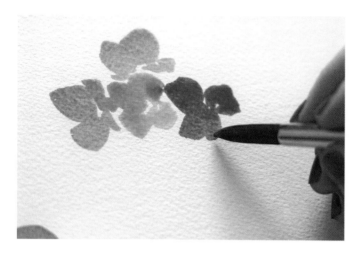

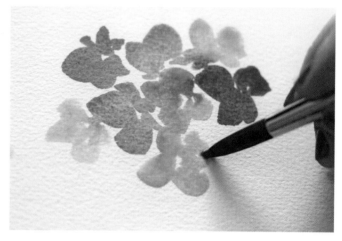

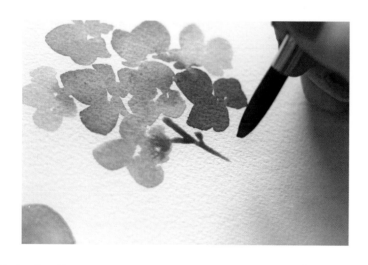

小訣竅

讓綠色顏料暈染到花的部份是個有趣的技巧，我經常用這個技巧創造出一些變化。運用這個技巧時不要害怕顏色相互混合和滲透！

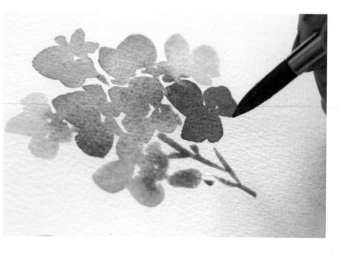

綠色植物

綠色植物雖然不像各種鮮豔的花卉那樣有明顯變化，但同樣也很美麗，有許多的形狀、大小和色彩。接下來，我會示範幾種畫綠色植物的方法，簡單易學。你可以運用到植物題材中，創作出綠意盎然、繁花錦簇的作品。

葉子1

將筆頭向上推，畫出整個葉子。

畫到想要的葉片長度時，就輕輕改用筆尖，畫出葉子尖端。

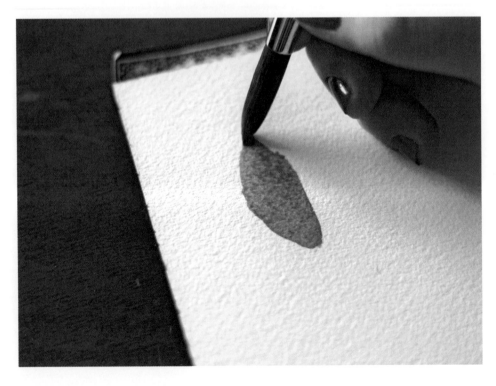

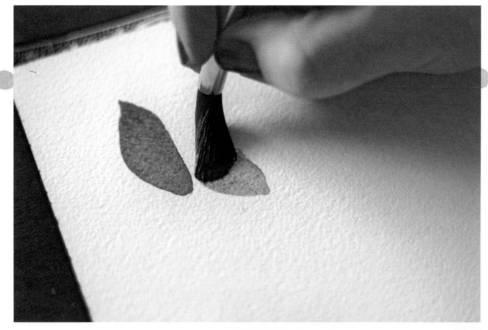

葉子2

想像葉子的中間有一條線，用筆頭在一側畫一個像字母「C」的形狀。

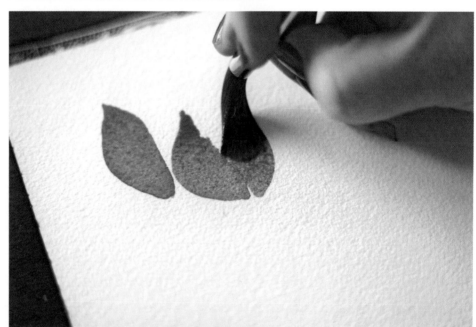

重複以上步驟，畫另一邊。

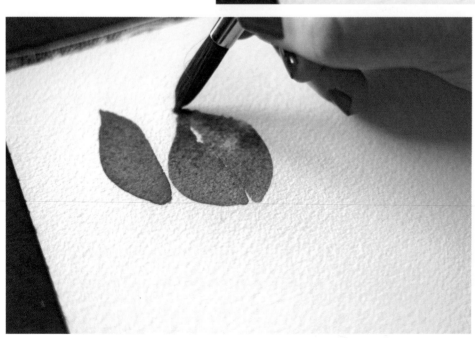

在葉子頂部輕微用力，畫出葉尖。

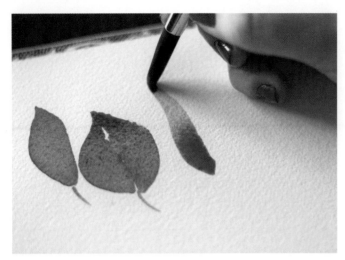

葉子3

用筆頭畫出很粗的線條。

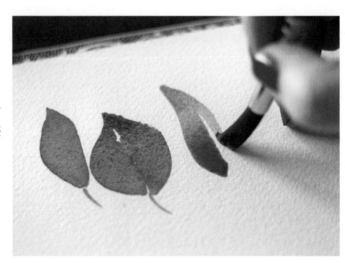

用長線條畫出長的葉子。在葉子中間處留空,營造出中心線的感覺,使葉子形狀清晰。

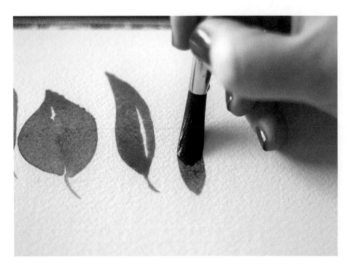

葉子4

用筆頭畫出細長的葉子。

畫到接近葉子末端時,記得減輕力道,使線條逐漸變細。

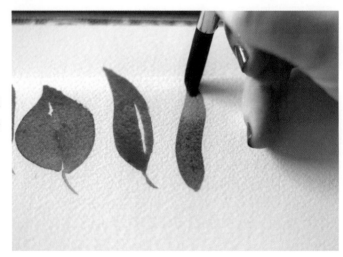

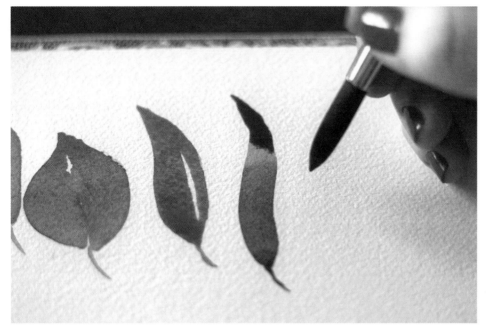

若沒有中心線，要呈現出葉片的厚度，可以在葉面頂部或底部（或兩者）都用較深的顏色畫，這樣可以呈現出葉子上的陰影和新長的葉子。

葉子5

用筆尖畫出鋸齒狀、粗糙的葉子邊緣。

葉子6

用筆頭畫出平順、圓形的葉子。

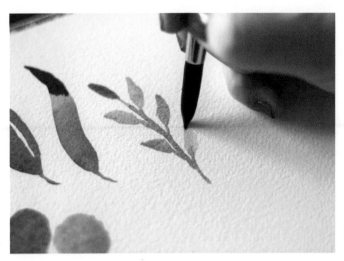

枝葉1

要畫較小的枝葉時,可以先畫出葉莖,然後用筆頭畫出從細小葉莖上長出的短葉子。

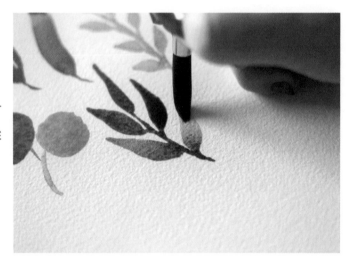

枝葉2

按相同步驟畫較長枝葉時,可以先畫葉莖,然後用筆頭畫從較小葉莖上長出的長葉子。

枝葉3

若是畫針葉形狀的葉子,可以用筆尖,輕輕迅速地往外從葉莖處畫出。

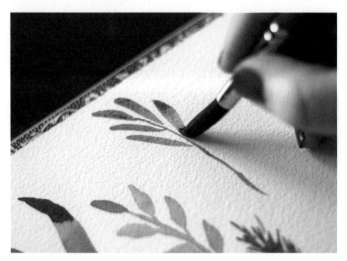

枝葉4

用長線條畫出較長的針葉,畫圓形針葉的葉尖則要由外往內畫,以筆尖往葉莖處畫。

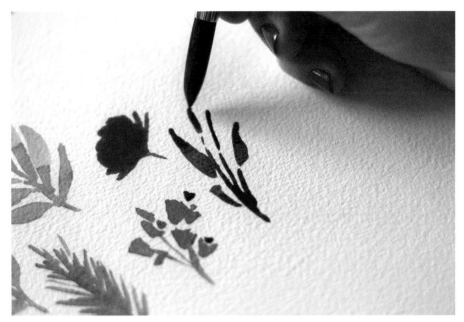

枝葉5

葉莖和其他形狀的枝葉可以
完美呈現出四散的葉子，比
如雜草。

枝葉6

畫草時，要畫出綠草細長的線
條，同時按其自然生長的方向
改變線條的角度。

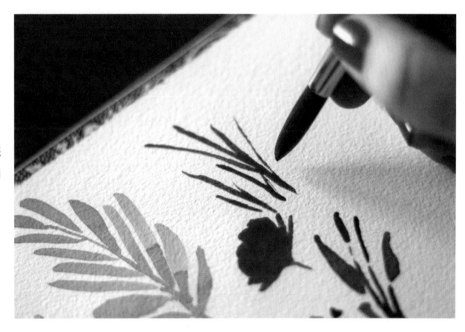

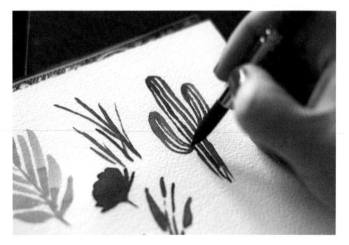

仙人掌 畫出長線條並在線條之間留白，可以呈現出仙人掌上的刺。

在花朵中加入綠色植物

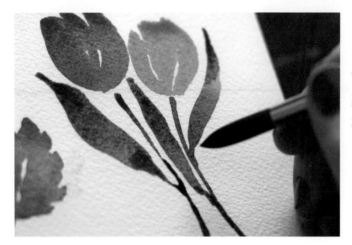

可以用長線條來畫細長葉子。
改變用筆的力道，就可以畫出
不同粗細的葉子。

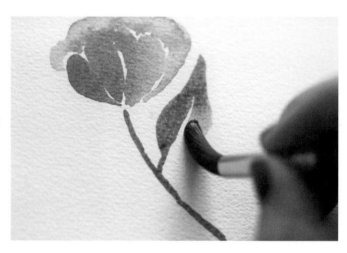

葉子中心處留白，可
以讓葉子形狀和結構
較為清晰。

在枝葉中心兩側畫像
「C」的形狀，讓葉片
上端是尖的。

可以用同一枝筆畫大小不
同的葉子：用筆頭畫大葉
子，筆尖畫小葉子。

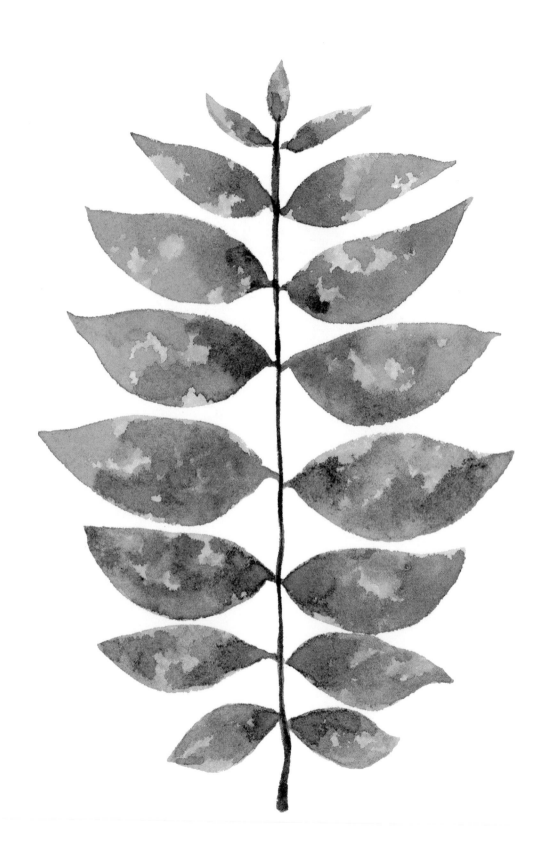

花環

畫花環很有趣而且不難。它們畫起來非常漂亮，可以獨立成為一件作品，也可以做為水彩藝術字的框架。

從花環的「骨架」（枝莖）
開始畫。

先用中明暗度的顏色
畫葉子。

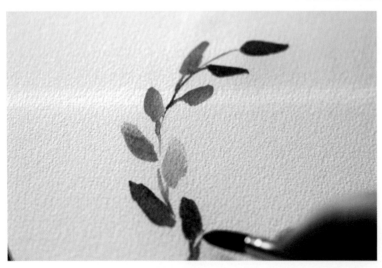

繼續添加葉子，讓葉片在葉
莖的兩側交錯。

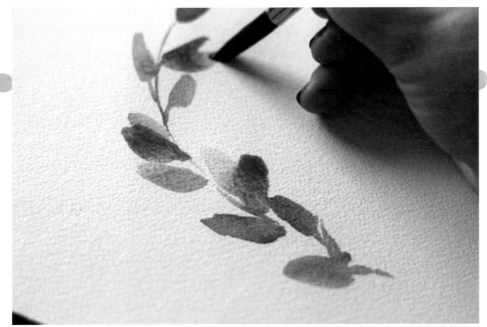

接下來畫另一種顏色。用比
第一種顏色更深的綠色或另
一種色調畫,來呈現顏色的
變化和對比。

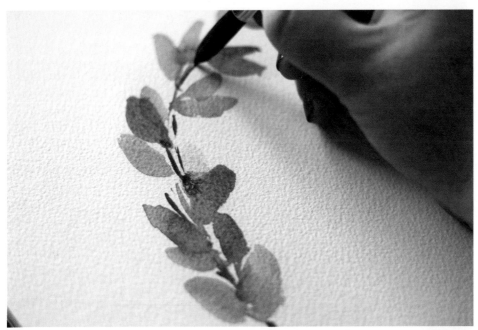

為了讓畫面平衡,可以加進
一個高對比的顏色。這種紅
棕色是綠色的互補色,可以
平衡綠色的色調,同時看起
來又有變化。

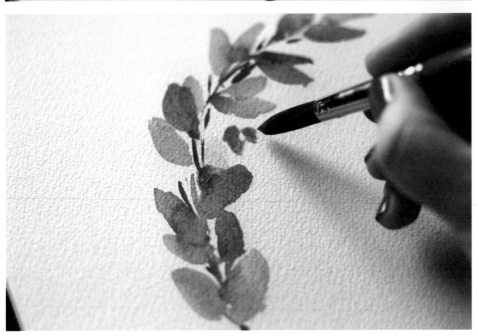

在花環上畫上花。

水彩畫的日常練習　**93**

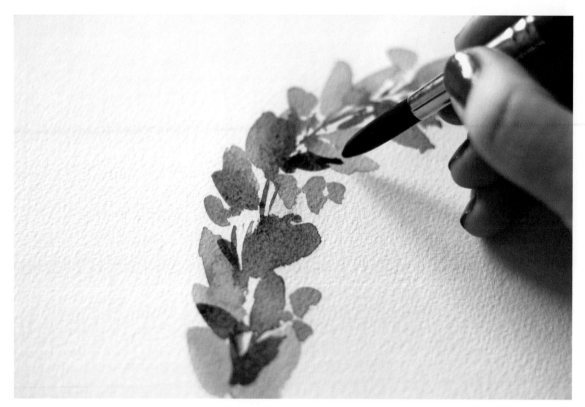

畫上更深的綠葉做
為對比。

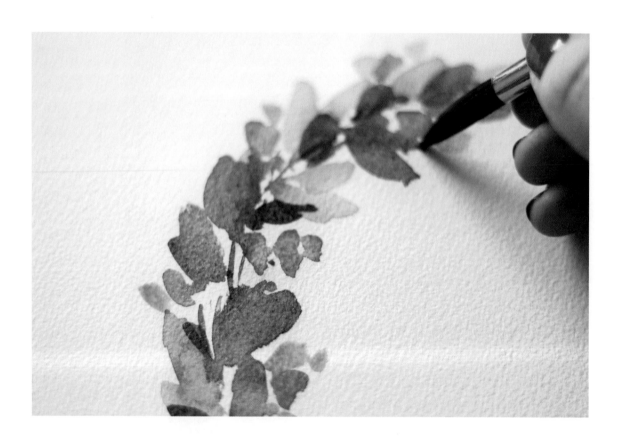

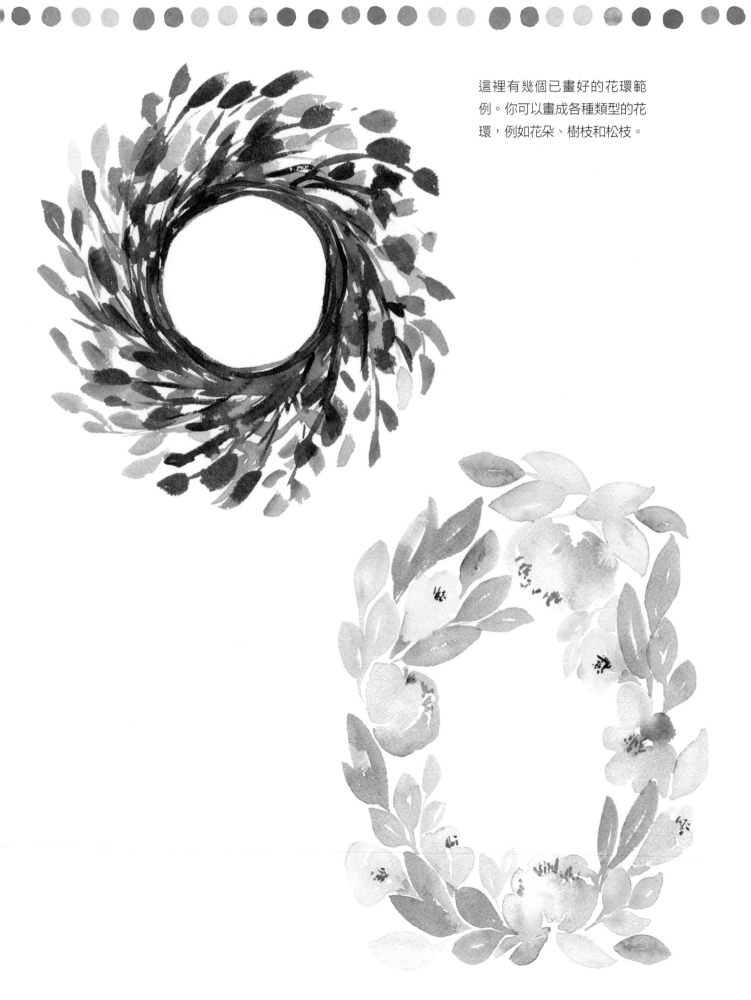

這裡有幾個已畫好的花環範例。你可以畫成各種類型的花環,例如花朵、樹枝和松枝。

全花圖樣

一旦掌握了植物的畫法，可以試著結合起來，創作出漂亮的圖樣。

先從畫面焦點處開始畫。
這裡我是從粉紅色的牡丹開
始畫。用自己覺得不錯的方
式，在畫面各處畫出來。

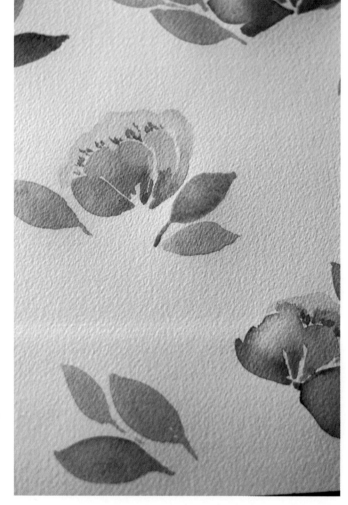

畫出第一層葉子或枝葉。
這是這個圖樣的基本色，
不會太明亮，也不太暗。

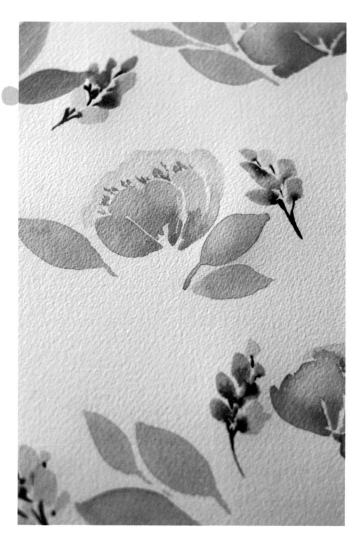

畫出次要花朵來襯托主要花朵。它應是不同的形狀,最好是不同顏色。

畫出較深顏色的葉子。這會是整個圖樣中最暗的顏色。畫出足夠多的葉子,來與其他元素形成較大對比,但注意不要太多,以免破壞整體的流暢感。

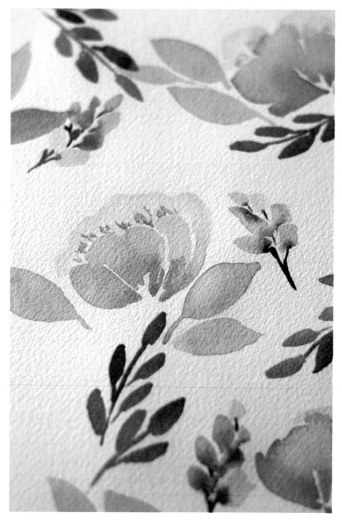

畫出質地的部份，例如草或
雜草，也就是帶有動感，但
又不會太整齊一致的元素。
這會打散整體的構圖，使畫
面看起來不那麼僵硬。

等所有顏料都乾了之後，用很
淡的顏色畫一層暈染。重疊
不同的元素，將它們連結在一
起。最後這個步驟不一定必
要，但會讓畫面有整體感。

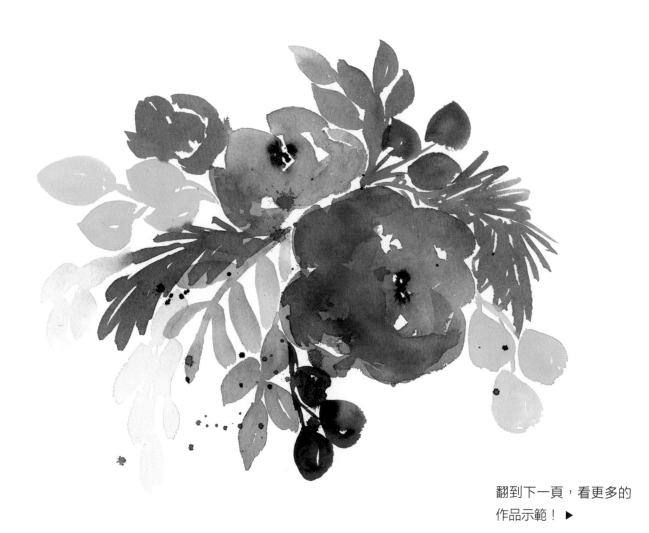

翻到下一頁，看更多的
作品示範！ ▶

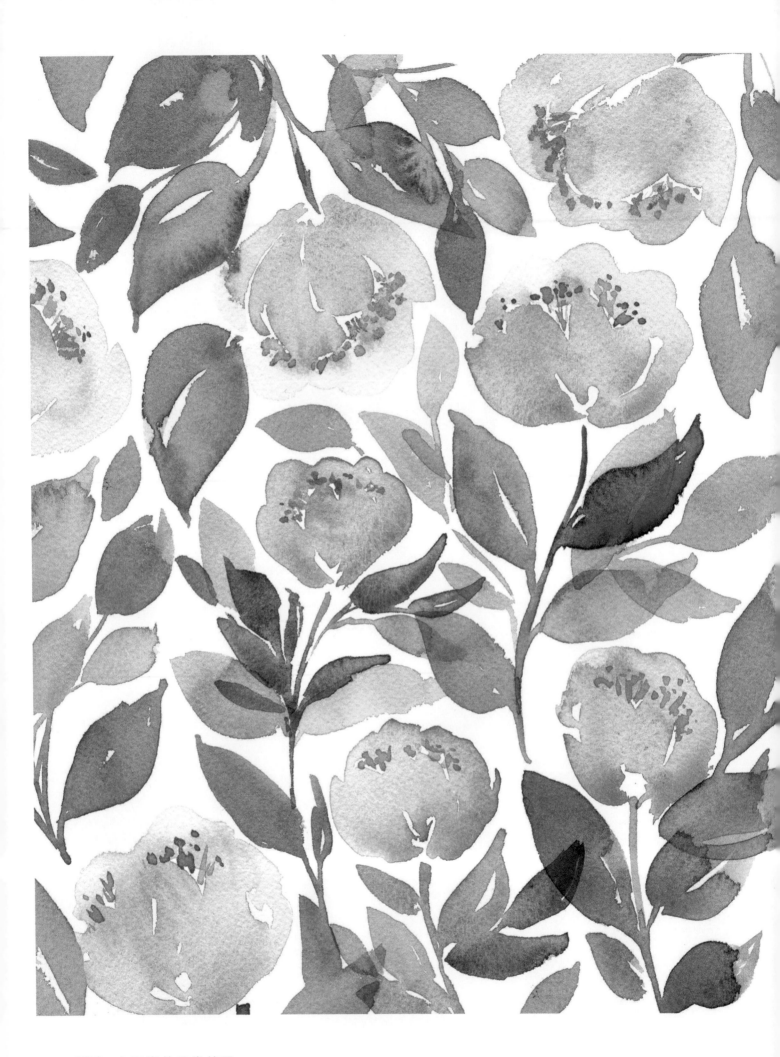

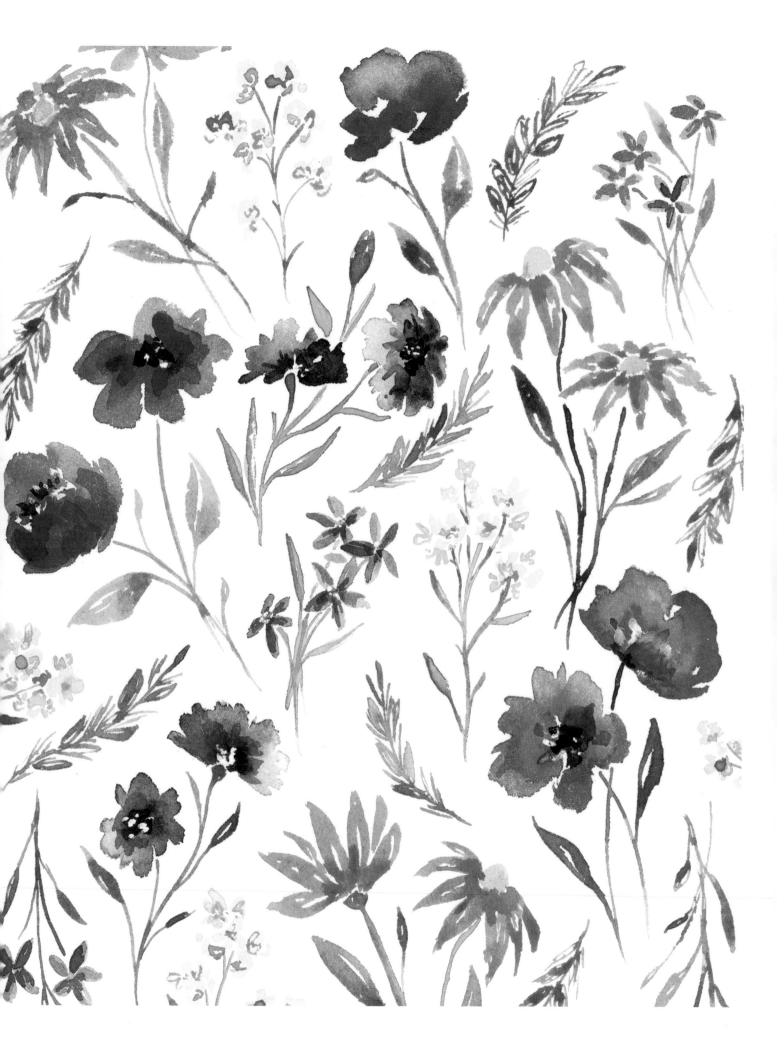

水彩畫動物、風景及其他

各種動物

動物是水彩畫中很棒的主題。不需要很多細部，就可以畫出自己最喜歡的動物。只需先用鉛筆速寫，然後用簡單的線條，添加一些細部，人眼會補充剩餘的部分。

狐狸

在乾的畫紙上均勻抹上一層淡淡的橘色。在毛的白色部分處留點空白。趁顏料還是濕的時候，塗上明亮的黃色、紅色和橘色，營造出不同的變化感。

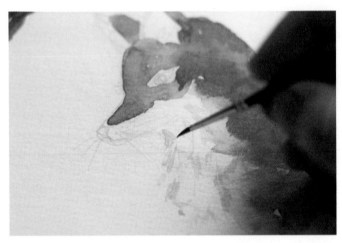

用淺灰色在白色區塊中畫出狐狸的皮毛細部。不要畫過頭，只要畫出毛的效果，不必畫出每根毛髮。

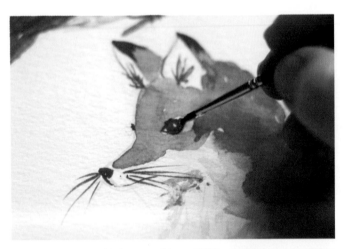

用黑色畫出狐狸的鼻子、嘴巴、眼睛、鬍鬚和耳內毛髮等細部。將狐狸的耳朵尖塗成黑色。然後用水將黑色顏料調稀，使顏色變淺，在狐狸的嘴巴下方畫上陰影來增加立體感，再用幾筆畫出狐狸胸部的毛。

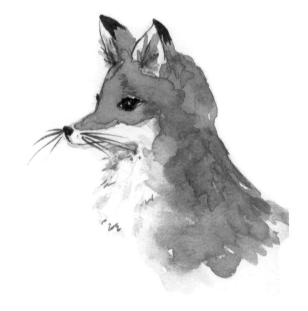

在狐狸的毛上再塗上一層橘色，讓毛看起來更豐厚。用褐色畫出狐狸耳朵內的陰影。

松鼠

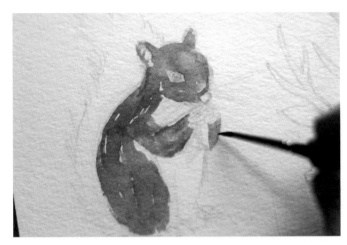

在松鼠的身體塗上一層淺褐色，利用留白處呈現白色的毛。在褐色毛中也要留出一些空白，做為高光部份。

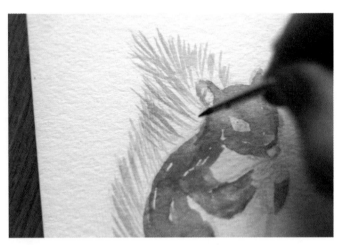

松鼠的尾巴顏色在中心處較暗，邊緣處較淺，因此要先從淺色開始畫。用畫筆輕輕從松鼠身體向外畫出淺色線條。

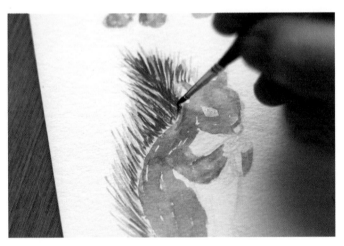

逐漸加入越來越深的褐色，直到畫出自己覺得OK的最深色調。請記住，因為不能將白色或較淺的顏色再加上，所以請謹慎加入深色顏料。

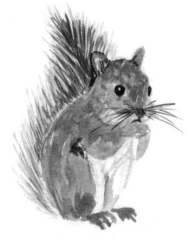

用黑色畫出松鼠的鼻子、嘴巴、鬍鬚、眼睛和一些深色的部分。在白毛上畫出灰色的細部和陰影。為增加質地感，可以在褐色毛上塗上另一層顏色。

雞

先畫雞頭上的紅色區塊。留出小面積的白色做為高光部份。用小畫筆,按羽毛生長的方向畫出小線條。這個品種的雞有一個黑白色的長脖子羽毛,要留出大量的白色部份來呈現白色羽毛。

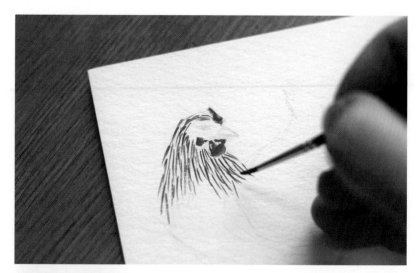

在雞的胸部和翅膀上畫出小小的扇貝形狀。用較長、相同方向的羽毛來呈現從身體處連接的翅膀。腿部的羽毛則要畫得較深,靠近一些,露出少許白色。用細長的線條畫出翅尖上的羽毛。

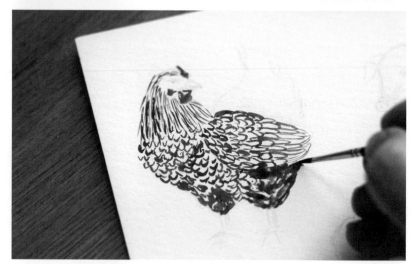

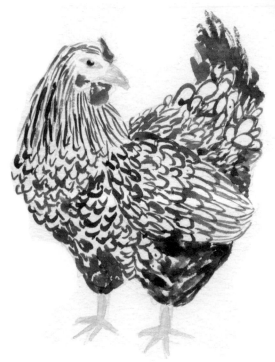

沿著尾巴將羽毛畫完,要呈扇形散開。然後在雞的腳、喙和眼睛處畫出細部。

豬

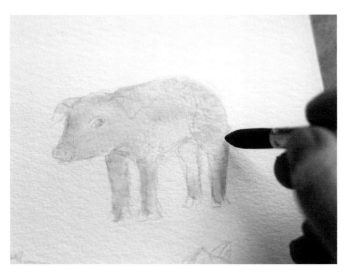

先在豬的身體塗上淺淺的一層粉紅色。

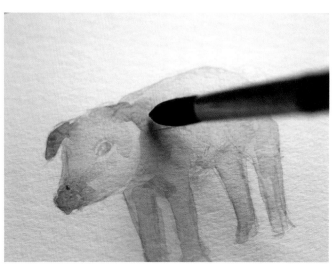

在豬的耳朵和鼻子處加上較深的粉紅色，呈現出立體感。
為了增加質地感和立體感，可以在豬的身上再塗上一層淺
粉紅色。

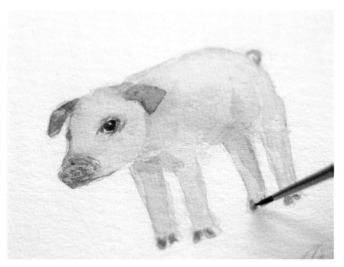

最後畫出豬的鼻子、眼睛和蹄子處的細部。用略深的粉紅
色在眼睛和鼻子處畫出皺摺，只要幾筆即可！

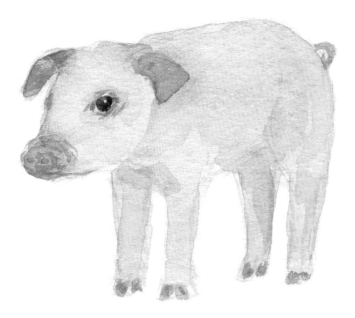

狗

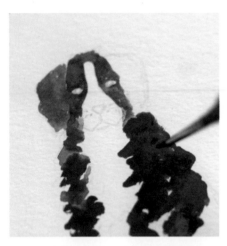

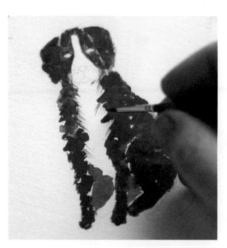

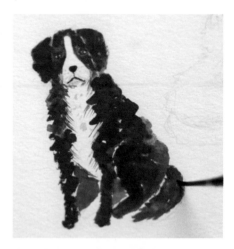

先畫出狗細小的眉毛與頭部兩側的一抹褐色。然後畫黑色的身體，一層一層畫上，不要太均勻，來模仿狗毛的質地。注意在白毛的地方留出空白。

用黑色塗在狗的胸部，畫出白毛的邊緣，然後用筆輕輕將黑色顏料塗到狗的胸部。

畫出狗鼻子、嘴巴和眼睛的細部。用淺灰色畫出嘴部和胸部的白毛。

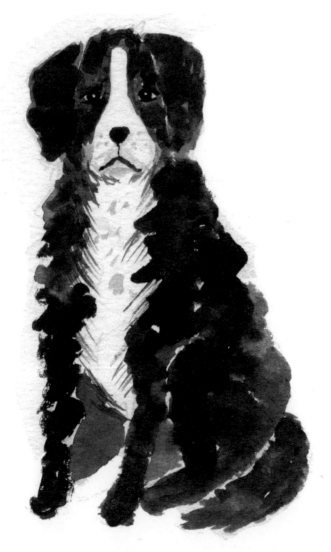

請務必使用較淺的黑色來畫狗的右後腿，因為它的位置比其他三條腿更後面。在畫面中，深色會給人「在前面」的感覺，淺色則讓人感覺「在後面」。這是表現出空間距離感的一個重要概念。

貓

先用橘色畫出貓的毛，因為這貓的毛上還有白色的斑塊，所以要留出很多空白部份。

加入較深的橘色，畫出更多清楚的色塊和斑紋。請記得，我們是無法將白色和淺色再畫進去，所以在加入深顏色時應掌握好用量。

畫出貓鼻子、嘴巴、鬍鬚和眼睛的細部。用更深一些的褐色描繪貓的腿部、頭部、耳朵和尾巴，然後用淺灰色畫貓的白毛區塊。

請注意，我這裡只用了簡單的線條和顏色明暗度的變化來創造貓的立體感。你不需要像藝術家那樣用水彩來畫。任何人都可以畫出簡單好看的作品！

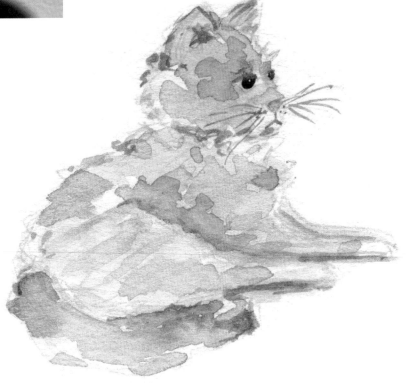

兔子

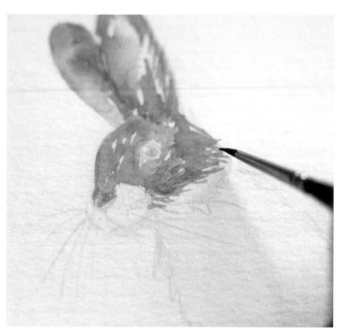

先畫兔子的耳朵，然後往下畫兔子的身體。兔子的毛很有質地感，可以用零散的細線條畫出。

兔子的毛有不同密度和顏色，可以用深淺不同的灰色和褐色畫出，並注意留出白色區塊，不要上色。沿著兔毛的生長方向，畫出細密的兔毛。

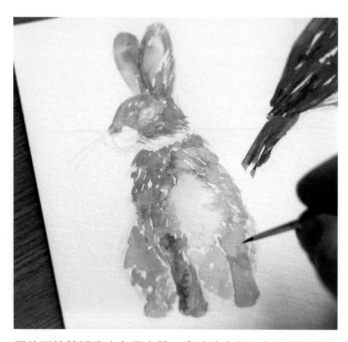

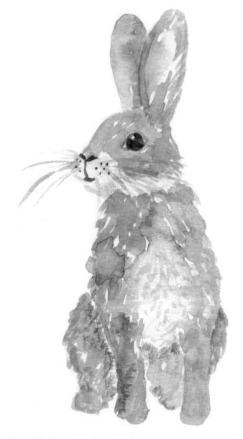

用往下的筆觸畫出兔子身體，畫時注意留出白色區塊做為高光和輪廓線。兔子身體中心處的顏色是淺色，但不是純白色，要用非常淡的顏料畫。

畫出兔子的鼻子、嘴巴、鬍鬚和眼睛的細部，用淺灰色勾勒出兔毛中的白色和淺色區塊。

甲蟲

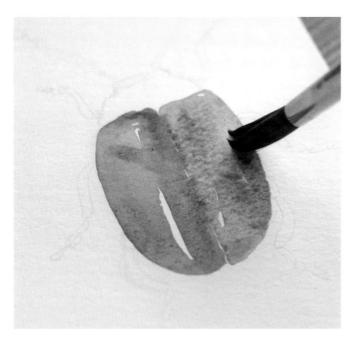

用均勻的藍綠色畫出甲蟲，留出白色部分做為高光。

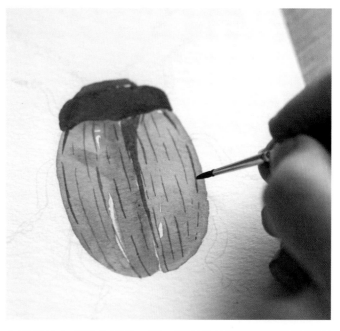

在甲蟲的上部塗上黑色，將一些黑色往下塗到外殼的反光處。沿著外殼的自然弧度，在甲蟲外殼上畫上斷斷續續、不均勻的細線。

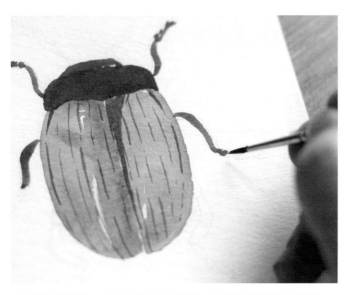

畫甲蟲腿部時，在尾端部分用不均勻的筆觸畫出質地感，注意不要畫太多複雜的細部。

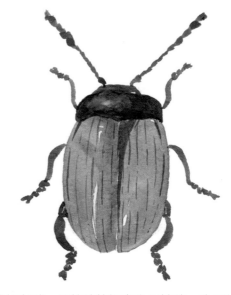

畫甲蟲的觸角時，用快速筆觸畫出質地感。先用細小的線條畫，逐漸往頂端加粗線條。

蝴蝶

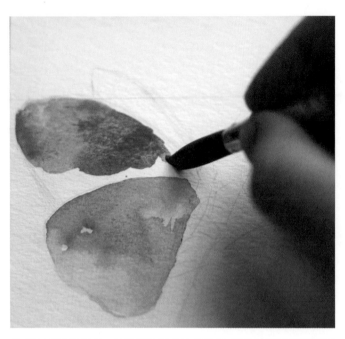

先從底色開始畫。用深淺不同的橘色和黃色創造出吸引目光的焦點。

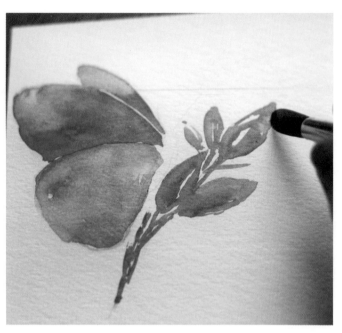

蝴蝶翅膀的顏料乾透後,接下來畫葉子、花朵或樹枝。最好先畫這部分,這樣在畫蝴蝶的身體和腿之前,它就可以完全乾了。

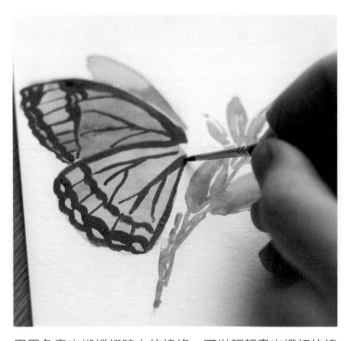

用黑色畫出蝴蝶翅膀上的線條。可以輕輕畫出纖細的線條,然後加點力畫較粗的線條。

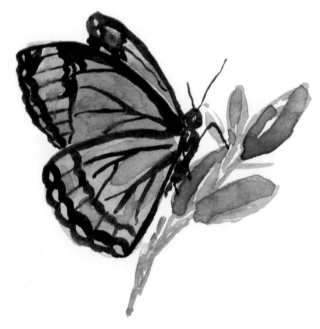

畫出蝴蝶的身體、腿部和觸角,在蝴蝶身體處留出空白做為高光。

大象

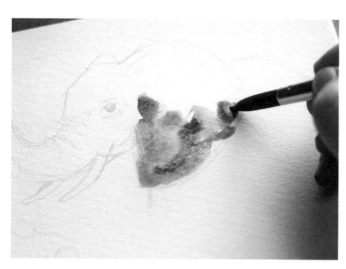

先在大象的耳朵上塗上淺灰色，並在適當的地方留白，例如大象耳朵的內部。

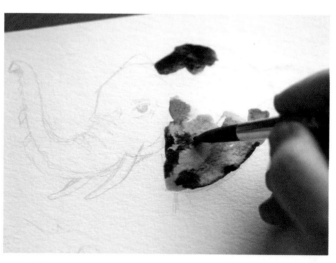

趁顏料還是濕的時候，塗上深淺不同的灰色和藍色，動作儘量快些，這樣才能在完成整個畫面前保持這個區塊的顏料不會乾掉。

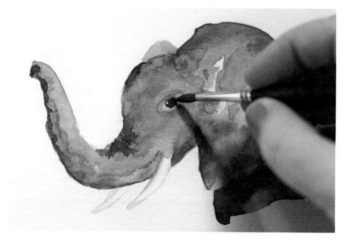

在大象的脖子下面、軀幹下方和皮膚皺摺區塊內，用更深的灰色和藍色畫出陰影和大象的輪廓。

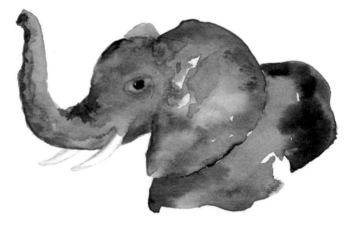

在大象的軀幹、眼睛和身體周圍畫上皺摺。不要畫太多，只需一些線條就能呈現出皮膚皺摺和質地感，最後，畫出大象眼睛的細部以及頸部和象牙處的陰影。

獅子

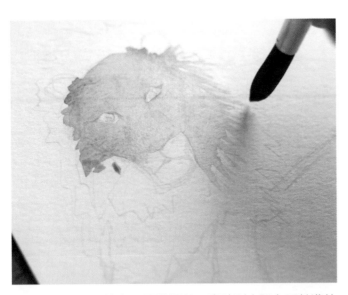

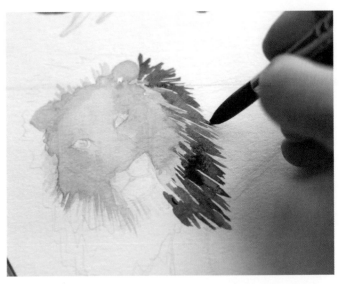

先把獅子的頭部塗上一層淺橘色。畫時別忘記在毛較淺的地方留些空白。將橘色畫到鬃毛處,從獅子的頭部往外用較淺的線條畫,使其看起來像鬃毛。

用巧克力褐色畫出獅子較深的毛。從獅子頭部橘色髮線以上往外輕輕畫,這樣會看起來像是橘色與褐色的毛髮交雜。同時要留出空白做為高光。

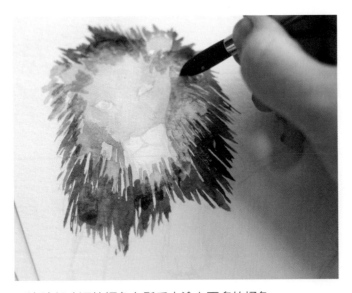

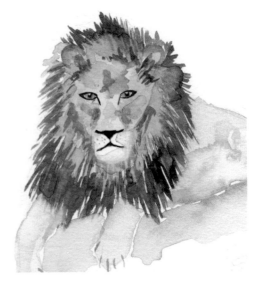

用比臉部略深的橘色在鬃毛中塗上更多的橘色。

畫出獅子的眼睛、鼻子和嘴巴,勾勒出獅子的耳朵,以及耳朵周圍與內部的毛髮細部。用褐色淡淡描繪出獅子頭部的質地,用深褐色勾勒出獅子臉部靠近鬃毛處的輪廓。

人物臉孔

人物肖像畫會有難度，但有可能畫出奇特的臉孔，捕捉到人物的特質。就像畫動物一樣，一些恰如其份的線條和細部描繪就很有幫助。請看下面的範例，在練習畫人物時，不妨運用這些小訣竅試試。

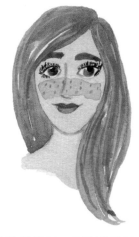

畫人物臉孔時，可以先將淡膚色與少量的黃色、紅色和褐色相混合，直到調出正確的顏色，這張臉的底色是粉紅色。

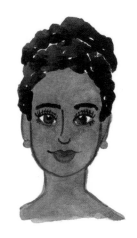

先將深膚色與褐色、紅色和綠色混合。綠色有助於平衡混合色，讓它不會泛紅。

要畫出這種厚實捲曲的頭髮，得留出零星的空白來呈現立體感。

若要畫金色底色的偏白膚色，得混合黃色、紅色和褐色，但黃色要加多一些。

這種混合褐色、紅色和綠色的深膚色其實偏紅，所以底色調是紅色。畫男性臉孔時，要用很淺的顏色畫嘴唇。

畫光頭時，一定要按比例畫出頭部的形狀。

如偏白膚色那樣，淺褐色或棕褐色的皮膚也是混合黃色、紅色和褐色。少量加入顏料，直到調出適合的顏色。加入黃色可以防止顏色變得太暗。

要調出很白的膚色，可以將黃色、紅色和褐色顏料混合，但要將調出的顏色加水稀釋。

抽象風景

抽象風景畫很容易畫，而且沒有得要畫得很逼真的壓力。簡單畫出眼睛看到的景物形狀和顏色，其他的就讓畫面上的顏料發揮魔力。

湖畔

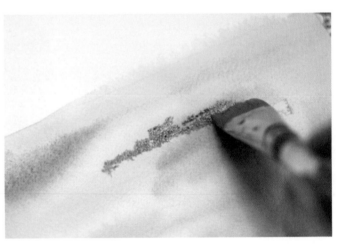

要描繪這個美麗湖邊的景色，先在整張水彩紙上塗刷一層水。在紙張還是潮濕狀態時，將黃色和藍色水彩顏料塗在畫面的零星區塊。注意一定要留出一些空白，讓顏色相互滲透暈染。

等顏料和畫紙乾了後，沿著水平線輕輕塗上綠色。

用深淺不同的綠色和其他顏色，創造一個自然、美麗的畫面。可以用扇形畫筆畫出質地感，並呈現出茂盛的灌木叢和樹木的樣貌。

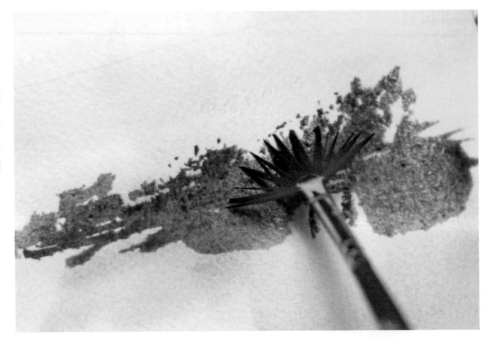

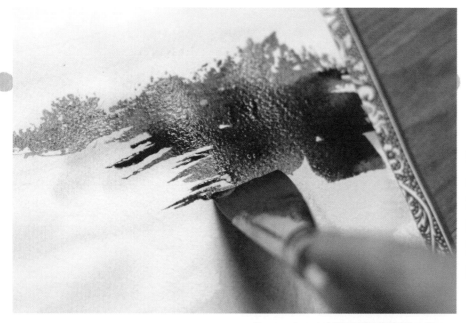

沿畫紙一側向下塗抹顏色,畫
出水域的邊界線。使用淺色的
水平筆觸,一直畫到湖水邊
緣,這樣會看起來像陸地邊緣
沒入水面,形成了一個不均勻
的、參差不齊的邊界。

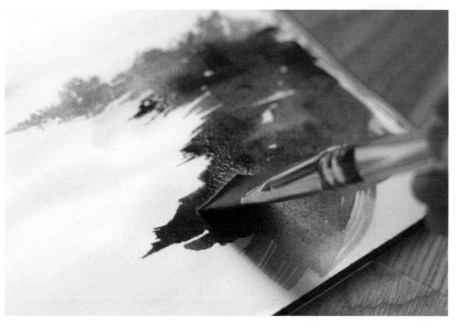

使用各種大地色和自然色,繼
續沿著畫紙邊緣畫。

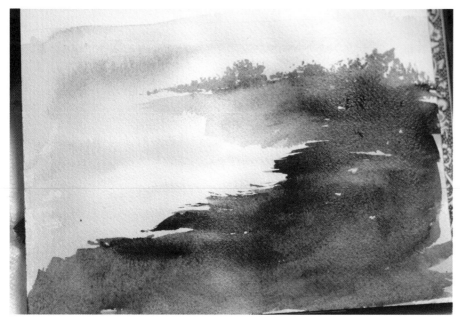

當畫到紙面另一邊的水域邊緣
時,請先停下來看看已經畫的
部分,確保顏色完全乾之前已
畫上所有要畫的顏色。這裡可
以看到我是如何在湖水邊緣上
方混合一些顏色,營造出水中
模糊的陰影。

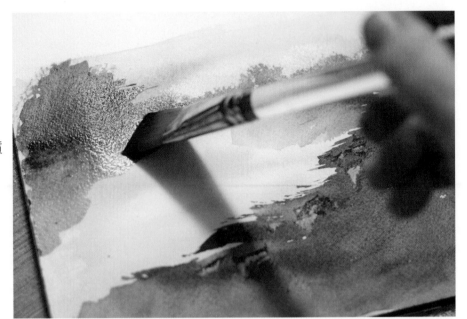

畫出其他的水域邊緣，呈現出質
地，還有高大的樹木。

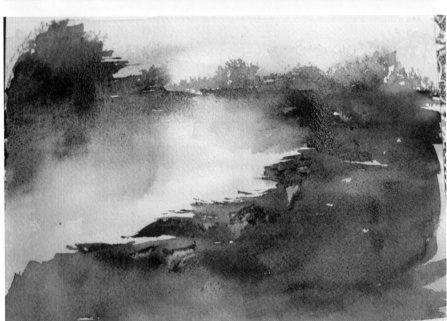

將畫筆沾水，把一些顏色融入
到湖水中，創造出水中的反射陰
影。

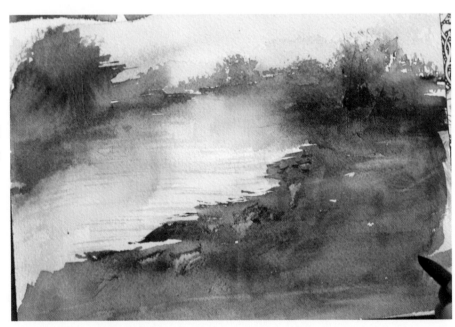

沿水域畫出淺淺的水平線，營造
出水面的動感和質地感。加上最
後的細部，完成整幅作品。

日落

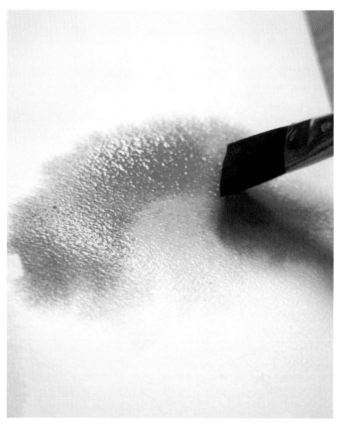

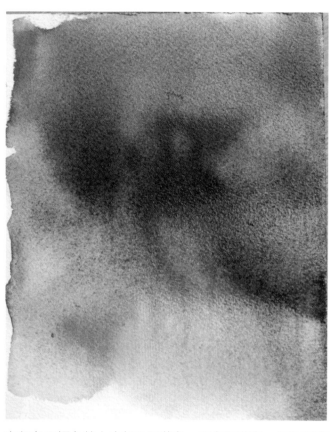

在畫紙的三分之二處塗上清水，然後在濕潤區塊的下部畫上亮黃色。在黃色的周圍及頂部塗上紅色和橘色，讓顏色暈染在一起。

在紅色和橘色的上方加入深藍色、黑色和紫色，讓這些顏色柔和地混合在一起，同時仍保持紅色的主色調。

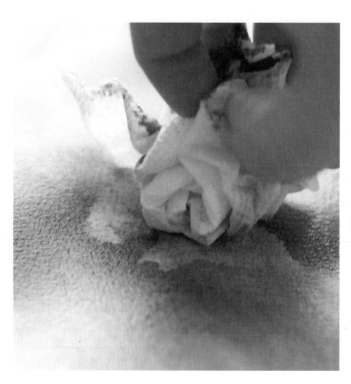

在紙張完全乾燥前，用紙巾輕輕吸掉一些顏料，營造出夜空中的質地感和動態感。如果需要，可以用稀釋的顏料，輕輕點在剛擦掉顏料的地方，補回一點顏色。

讓顏料完全乾燥，然後用深藍色和黑色畫出地平線。

在色彩鮮豔的天空上，畫出山脈和樹木。

畫樹木時，請記住，要明顯
畫出外側的樹枝，在樹幹附
近則要畫得非常密集。畫出
大小不同的樹木，以營造出
空間深度感。

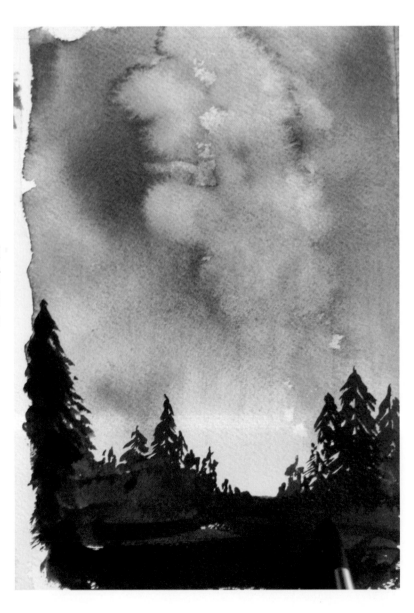

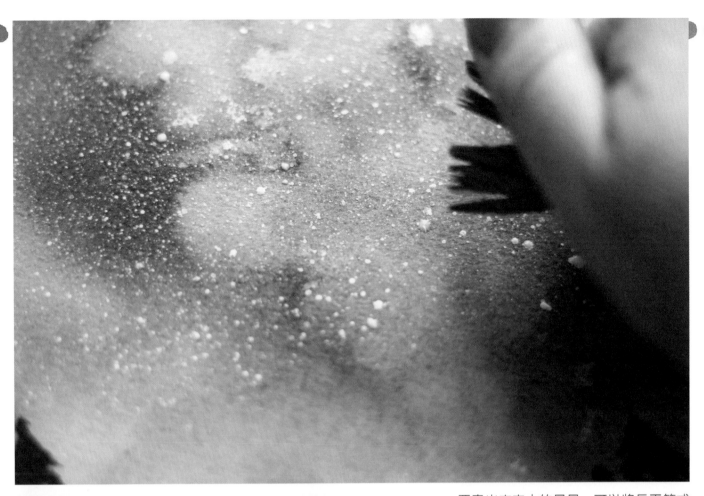

要畫出夜空中的星星，可以將長平筆或牙刷沾白色墨水，用拇指把墨水彈到畫紙上。注意一定要先用紙遮住畫面上深色的樹，才不會沾到白色墨點！

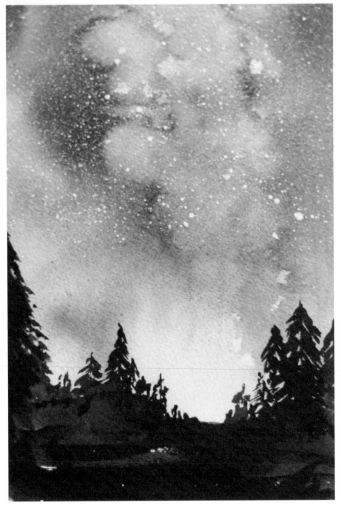

你可以用這些簡單的步驟和技巧畫出美麗的日落景色。接下來還可以嘗試畫閃爍發亮的城市天際線！

室內景物

房間和室內景物畫起來非常好玩有趣！你可以畫自己家的房間，也可以畫旅行中或童年時那些難忘的場景。

二十世紀中期的現代客廳

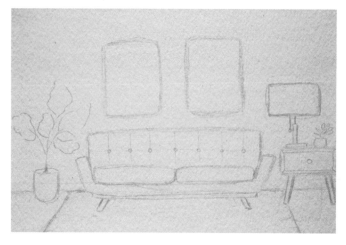

先速寫畫出室內擺設，確保比例和視角是正確的。

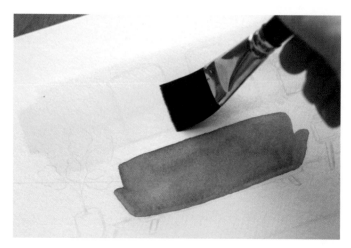

用單一基本色先畫房間內的物體。我是從藍色沙發開始畫。在這個房間裡，我想要一面淺灰色的牆壁，所以在畫其他部份前先畫了這面牆。

接著畫房間內的其他物體。畫的時候要讓有顏色的區塊先乾透，再畫與其接觸的其他部分，以避免顏色相互混到。例如，在畫木頭支架和沙發腿之前，先讓沙發的顏色乾透；畫地毯時我混合了多種顏色，營造出復古的感覺。

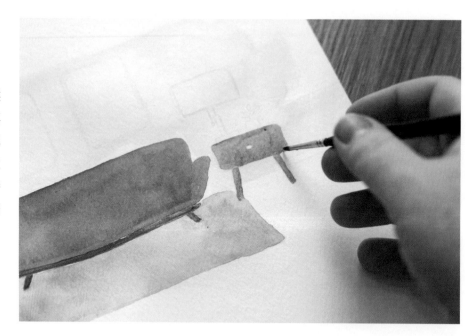

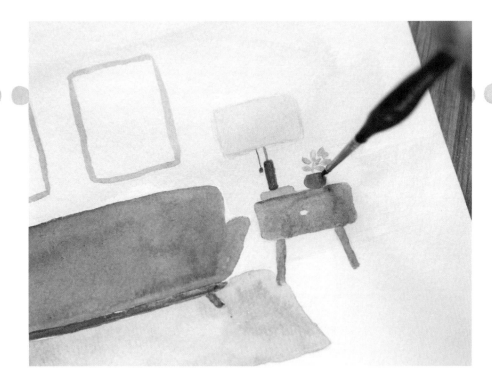

接著將房間裡所有較小物體先塗上基本色，例如檯燈，然後畫植物，這是我最喜歡的部分！

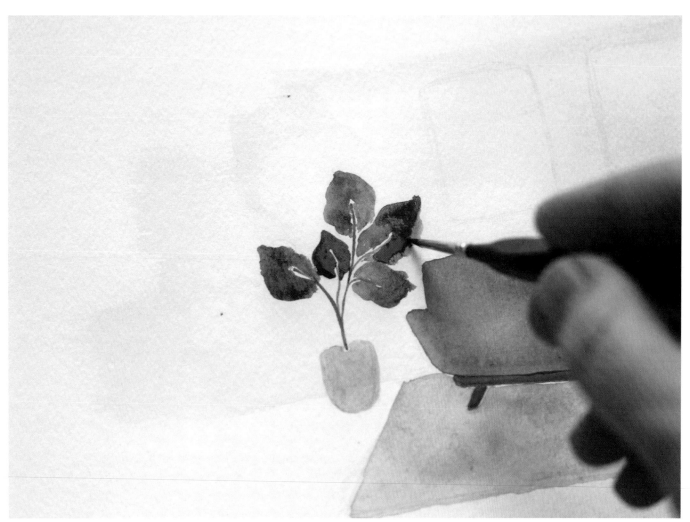

在畫植物和花卉時，可以參考關於畫植物的小訣竅（見第70-101頁）。

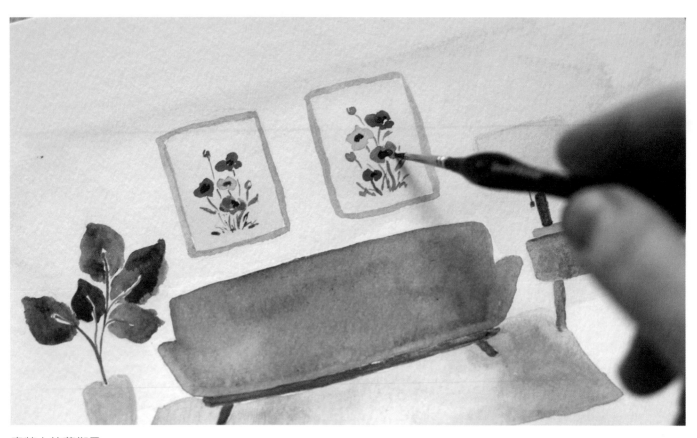

畫牆上的藝術品。

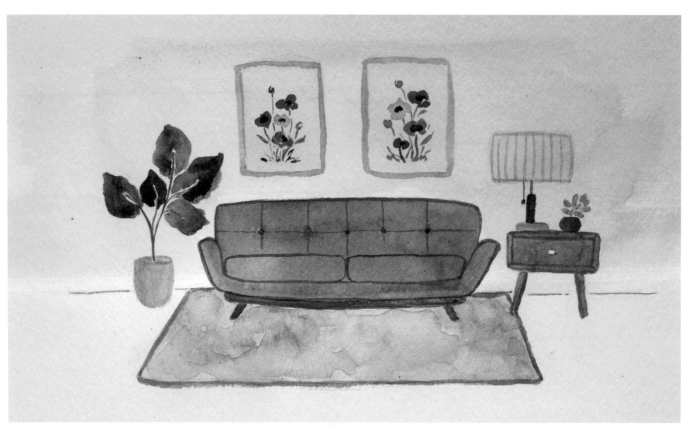

畫完所有細部，例如沙發裝飾布上的垂線和鈕扣。

舒適的房間

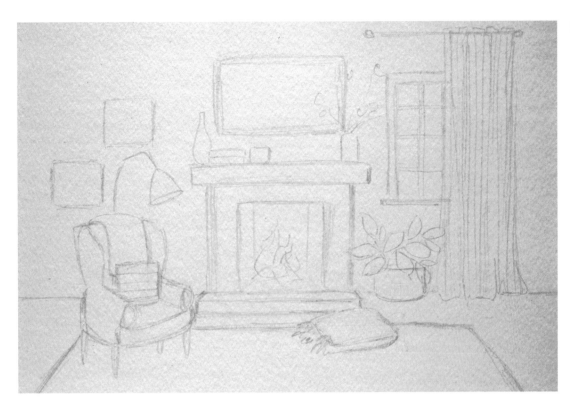

先畫房間的速寫。

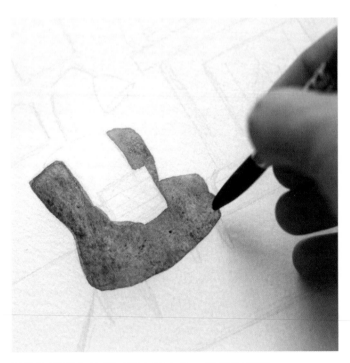

接著為房間內的椅子塗上基本色,然後等它乾。

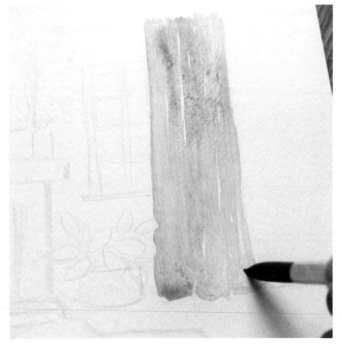

用淺的基本色畫窗簾,留出空白做為高光和展現窗簾清晰的輪廓。

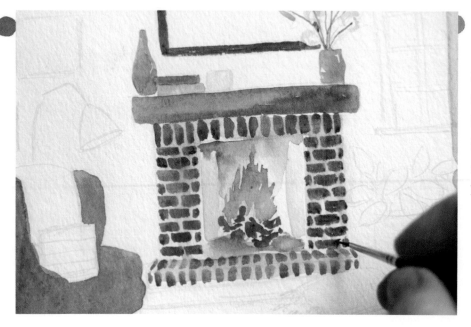

為壁爐架上和上方較小的物品塗上顏色，然後替壁爐上的磚牆上色。為了讓磚塊看起來很自然，畫的時候要讓每個磚塊的顏色略微不同，並在邊緣處用一些短線條來畫小塊的磚。然後，畫出壁爐內的火焰。

畫植物與其容器，加上窗戶的細部和外面的樹枝。

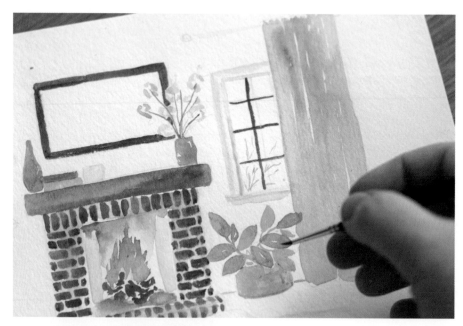

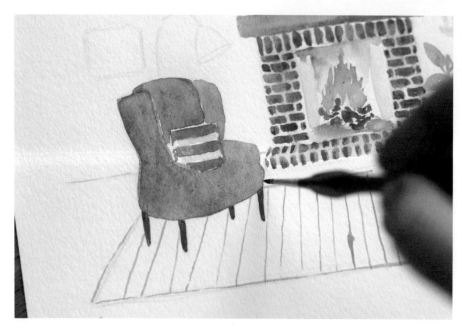

畫出椅子腿、抱枕和毯子，加上更多的顏色。接下來畫地毯上的條紋。

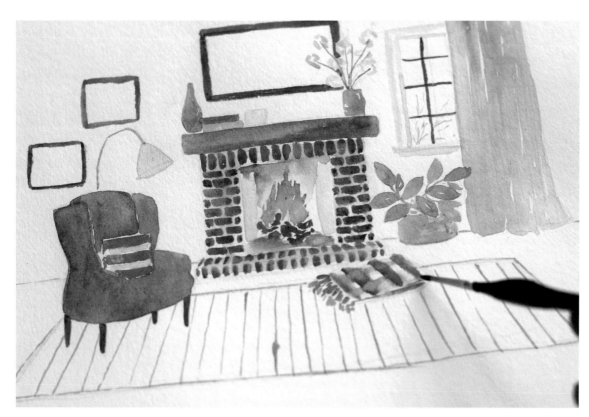

畫出地毯、落地燈和牆上的畫框。

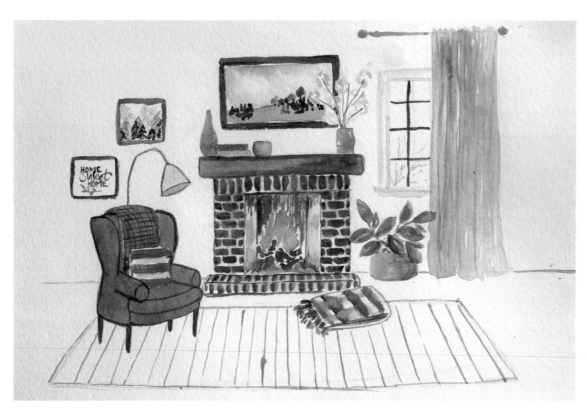

加上房間內最後的細部，包括地毯上的條紋、椅子和落地燈上的深色輪廓線，
還有窗簾和植物葉子上一些較深的線條，以增加立體感。不要忘記畫上畫框中
的作品。這些景物看起來眼熟嗎？

關於作者

克莉斯汀・范・魯汶（Kristin van Leuven）

是一位水彩畫家，她以簡約隨興的藝術風格和現代的畫畫方法而著名。在嘗試過不同的媒材後，水彩畫很快成為她的最愛，因為水彩具有變化莫測的特性和獨特暈染的效果。克莉斯汀是土生土長的亞利桑納州人，深受周圍大自然和美麗沙漠的啟發。經過多年的畫畫創作，她的家人鼓勵她將作品發佈到社群媒體上，在那裡她找到了自己的粉絲社群，幫助她在藝術創作和事業上大獲成功。她有一個愛她的丈夫和兩個漂亮的孩子，還有一個正在肚子裡。閒暇時，她喜歡看書，與家人外出旅遊。請上www.lovelypeople.bigcarter.com 欣賞更多克莉斯汀的作品。